Cover Image : Yasser Abdelkawy
La Belle Inutile Editions Logo : https://pixelcat.at/
Printed by www.lulu.com

Copyright : Pierre Petiot - September 2021
All copyrights for artworks and texts remain to the authors

ISBN : 978-1-300-95358-6 - Imprint lulu.com

La Belle Inutile Editions - 2021

http://www.web-pourpre.fr/LaBelleInutile/Site/

Alphabet

Table of Contents

- 11 THE GAME - LE JEU
- 13 History - Principles
- 14 Historique - Principes
- 15 THE LETTERS - LES LETTRES
- 17 The Infinite - Yasser Abdelkawy
- 18 A - J. Karl Bogartte
- 19 B - Bernard Dumaine
- 20 C - Ghadah Kamal
- 21 D - Mohsen Elbelasy
- 22 E - Laura Jonak-Moechel
- 23 F - Yves Maquinay
- 24 G - Dale Houstman
- 25 H - James Sebor
- 26 I - Kent Christensen
- 27 J - Karl Howeth
- 28 K - Willem den Broeder
- 29 L - Shankar Barua
- 30 M - Uly Paya
- 31 N - Willem den Broeder
- 32 O - Pierre Petiot
- 33 P - Zazie (Evi Moechel)
- 34 Q - Alice Massenat
- 35 R - Istvan Horkay
- 36 S - The Kirins
- 37 T - Pinina Podesta
- 38 U - Craig Wilson
- 39 V - Andrew Torch
- 40 W - Craig Blair
- 41 X - Daniel Boyer
- 42 Y - Silvia Boyer
- 43 Z - Fred Kiesel
- 45 APPENDICES - ANNEXES
- 47 A Surrealist Dictionary
- 55 Proverbiages - Jets de mots- Falsifications en tous genres
- 59 Lexique Étique

The Game

Le Jeu

History

This collaboration - this game - results from the realization that in the end, Facebook does little more than sow boredom, and that, in many ways, we were happier together on a slower and more flexible Internet before social media. So it seemed reasonable to propose to resume our activities and our collective games, to the point where we left them 10 years ago.

At the time, Evi Moechel wished to propose a collaboration called "Alphabet" which followed many others. But this collaboration could not be launched for various reasons: a general fascination for Facebook, health problems, and also some technical problems associated with the somewhat complex implementation of this particular type of collaboration.

The need for more collective activities than chatting or simply promoting individual work on Facebook has ended up re-emerging here and there (for example around Sulfur and The Room at the initiative of the surrealist group of Middle East and North Africa , or the realization of an analog Tarot around The Museum Of Collisions: A Museum Of Surrealist Encounters).

Principles

This game is based on assigning each of the participants ONE letter of the Alphabet, which they can interpret graphically as they wish by the process of their choice - numerical or otherwise. The idea is not to create a new typeface, but rather to get for each letter an interesting image containing a clearly visible alphabet letter.

The main difficulty is to find 26 people agreeing to play, which, all well considered, constitutes a fairly large number, and implies some abandonments along the way and therefore a minimum of resynchronization and finally leads to fairly long completion times. But in the end we have a nice brand new alphabet. This collaboration will move to Zazie's web site later, as her web site is currently being rebuilt.

In this specific case, the idea was also to obtain a reusable alphabet either in the form of drop caps within HTML or PDF web documents, or in documents intended for printing, or even as a printed collection published independently. That is why the participants' work had to be JPEG files of 1749 x 2481 pixels, i.e. roughly in the standard DIN A5 format (148 x 210 mm - 5.83 x 8.27 inches) with a resolution of 300 pixels per inch typically required for print jobs.

<div align="right">Evi Moechel and Pierre Petiot.</div>

Historique

Cette collaboration - ce jeu - résulte de la prise de conscience qu'au final, Facebook ne fait guère plus que semer l'ennui, et que, à bien des égards, nous étions plus heureux ensemble sur un Internet plus lent et plus flexible avant les médias sociaux. Il nous a donc semblé raisonnable de proposer de reprendre nos activités et nos jeux collectifs, au point où nous les avons laissés il y a 10 ans.

A l'époque, Evi Moechel souhaitait proposer une collaboration baptisée "Alphabet" qui faisait suite à bien d'autres. Mais cette collaboration n'a pas pu être lancée pour diverses raisons : une fascination générale pour Facebook, des problèmes de santé, et aussi quelques problèmes techniques liés à la mise en œuvre un peu complexe de ce type particulier de collaboration.

Le besoin d'activités plus collectives que le tchat ou simplement la promotion du travail individuel sur Facebook a fini par resurgir ici et là (par exemple autour de Sulphur et The Room à l'initiative du groupe surréaliste du Moyen-Orient et d'Afrique du Nord, ou la réalisation de un tarot analogique autour du Musée des collisions : un musée des rencontres surréalistes).

Principes

Ce jeu est basé sur l'attribution à chacun des participants d'UNE lettre de l'Alphabet, qu'ils peuvent interpréter graphiquement à leur guise par le procédé de leur choix - numérique ou autre. L'idée n'est pas de créer une nouvelle police de caractères, mais plutôt d'obtenir pour chaque lettre une image intéressante contenant une lettre de l'alphabet bien visible.

La principale difficulté est de trouver 26 personnes acceptant de jouer, ce qui, somme toute, constitue un nombre assez important, et implique quelques abandons en cours de route et donc un minimum de resynchronisation et conduit finalement à des délais de réalisation assez longs. Mais au final, nous avons un bel alphabet flambant neuf. Cette collaboration se déplacera plus tard sur le site Web de Zazie, car son site Web est actuellement en cours de reconstruction.

Dans ce cas précis, l'idée était également d'obtenir un alphabet réutilisable soit sous forme de lettrines au sein de documents web HTML ou PDF, soit dans des documents destinés à l'impression, voire sous forme de collection imprimée publiée indépendamment. C'est pourquoi les travaux des participants devaient être des fichiers JPEG de 1749 x 2481 pixels, soit à peu près au format standard DIN A5 (148 x 210 mm - 5,83 x 8,27 pouces) avec une résolution de 300 pixels par pouce typiquement requise pour les travaux d'impression.

Evi Moechel and Pierre Petiot.

The Letters

Les Lettres

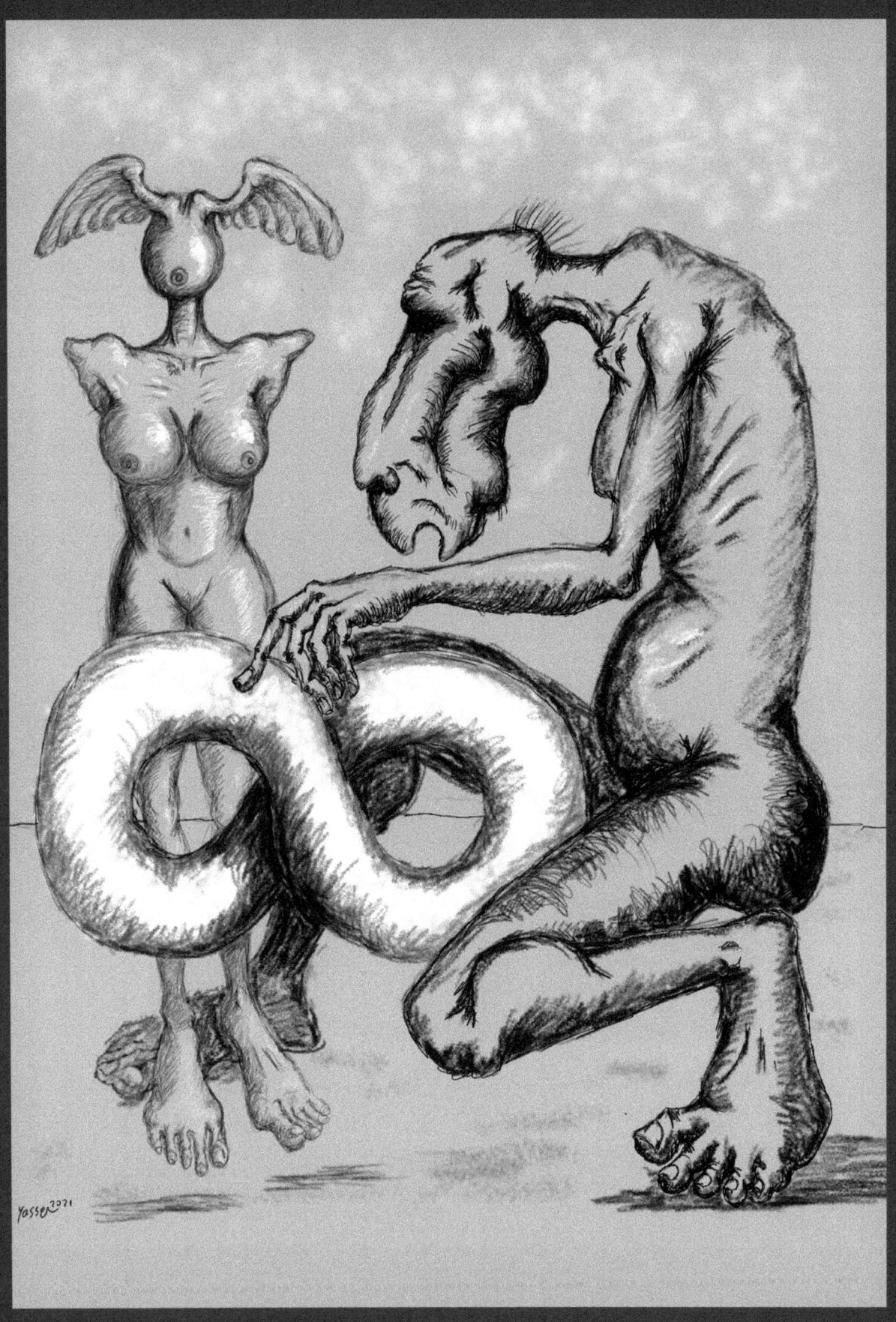

The Infinite - Yasser Abdelkawy

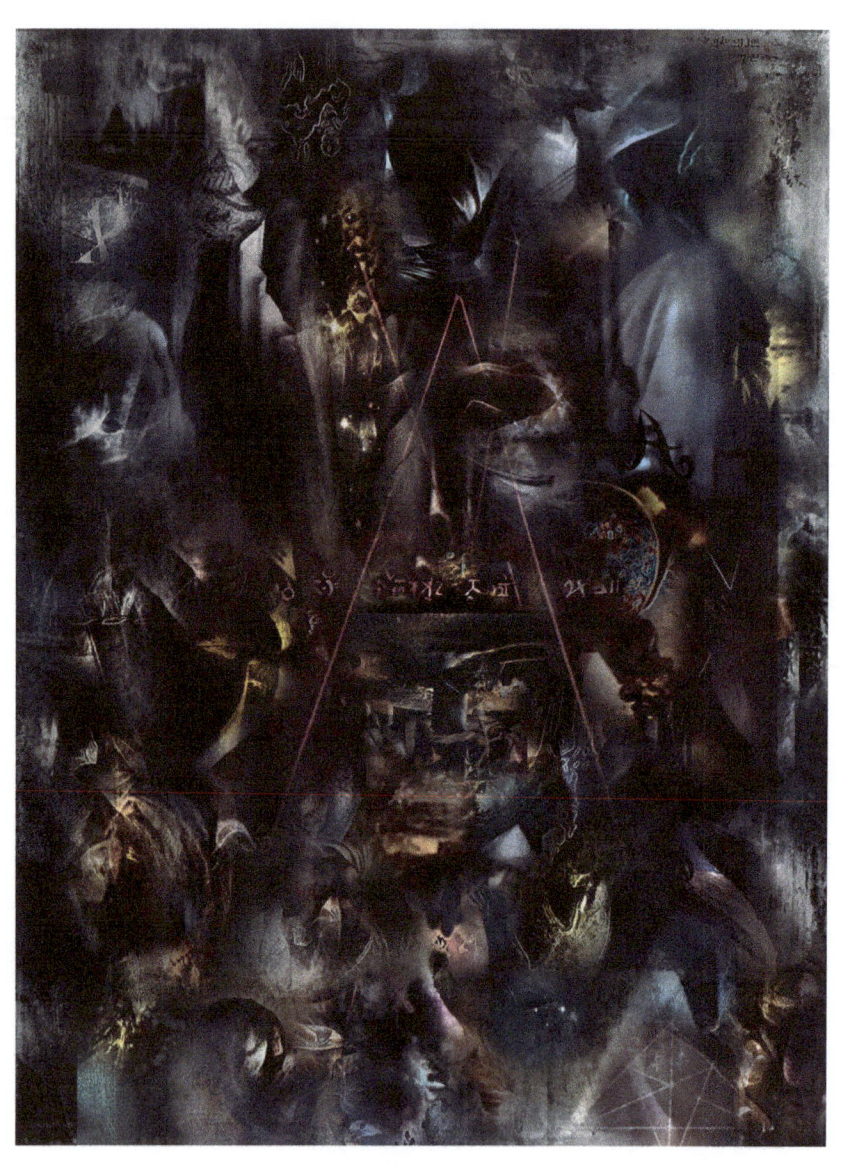

A - J. Karl Bogartte

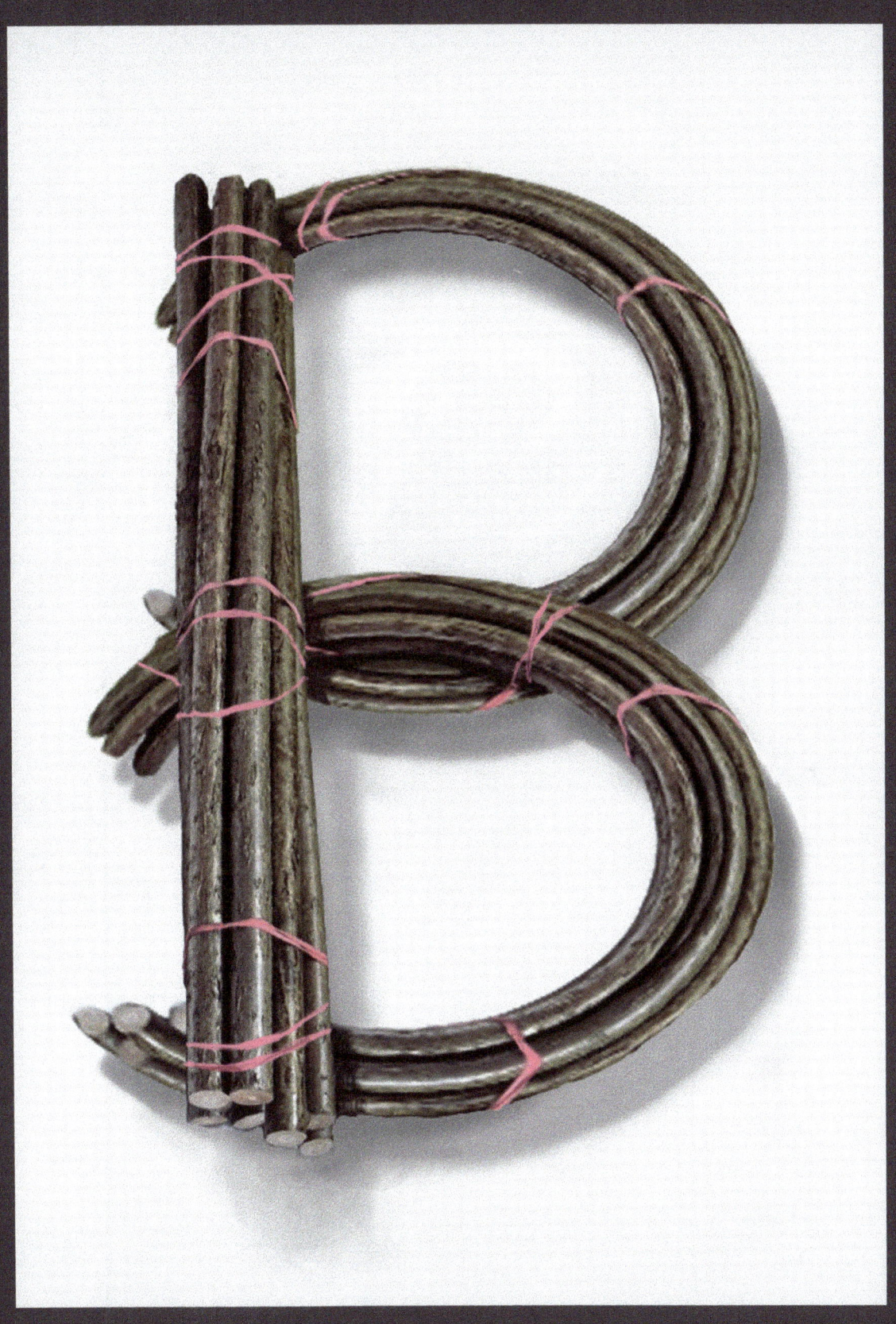

B - Bernard Dumaine

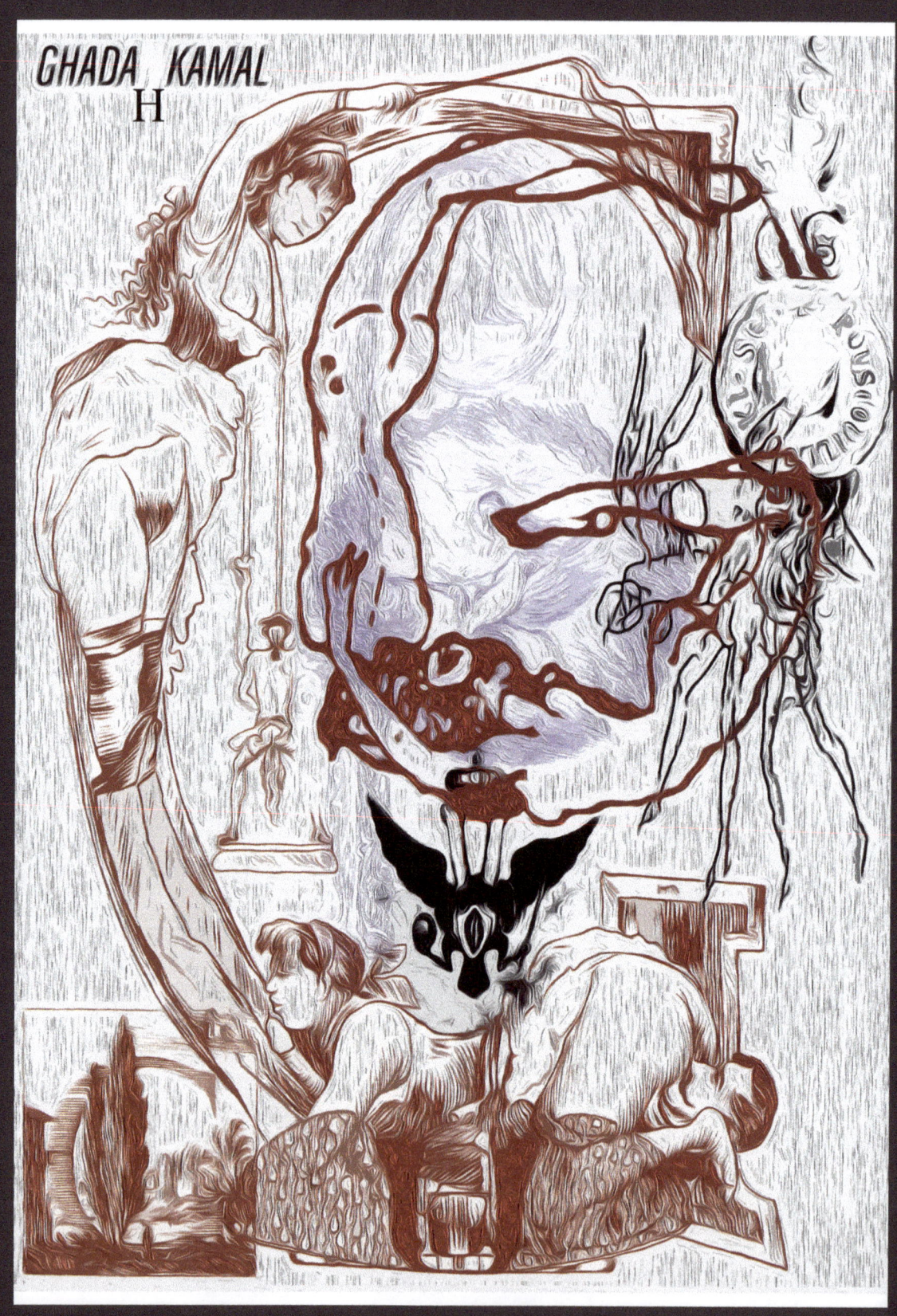

C - Ghadah Kamal

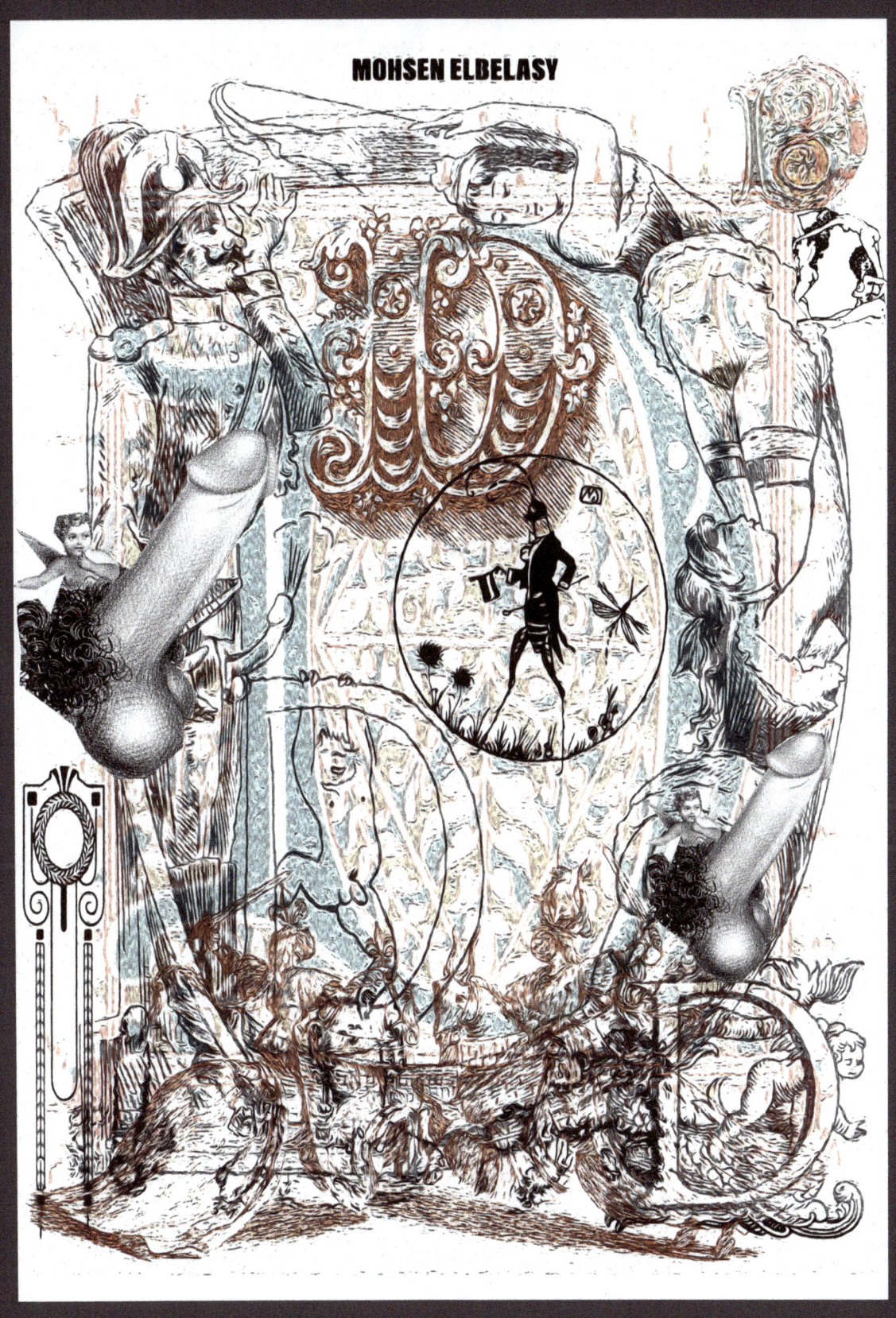

D - Mohsen Elbelasy

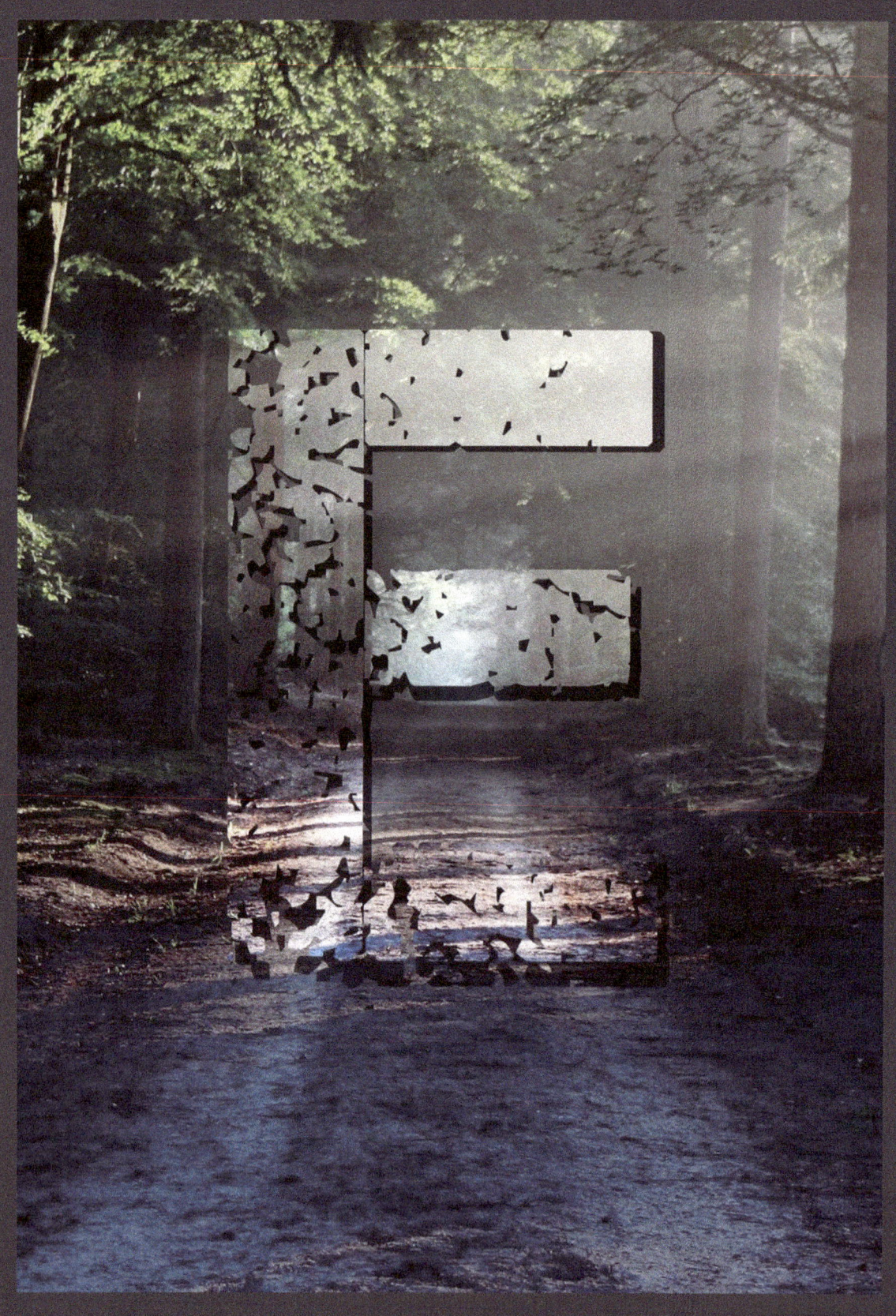

E - Laura Jonak-Moechel

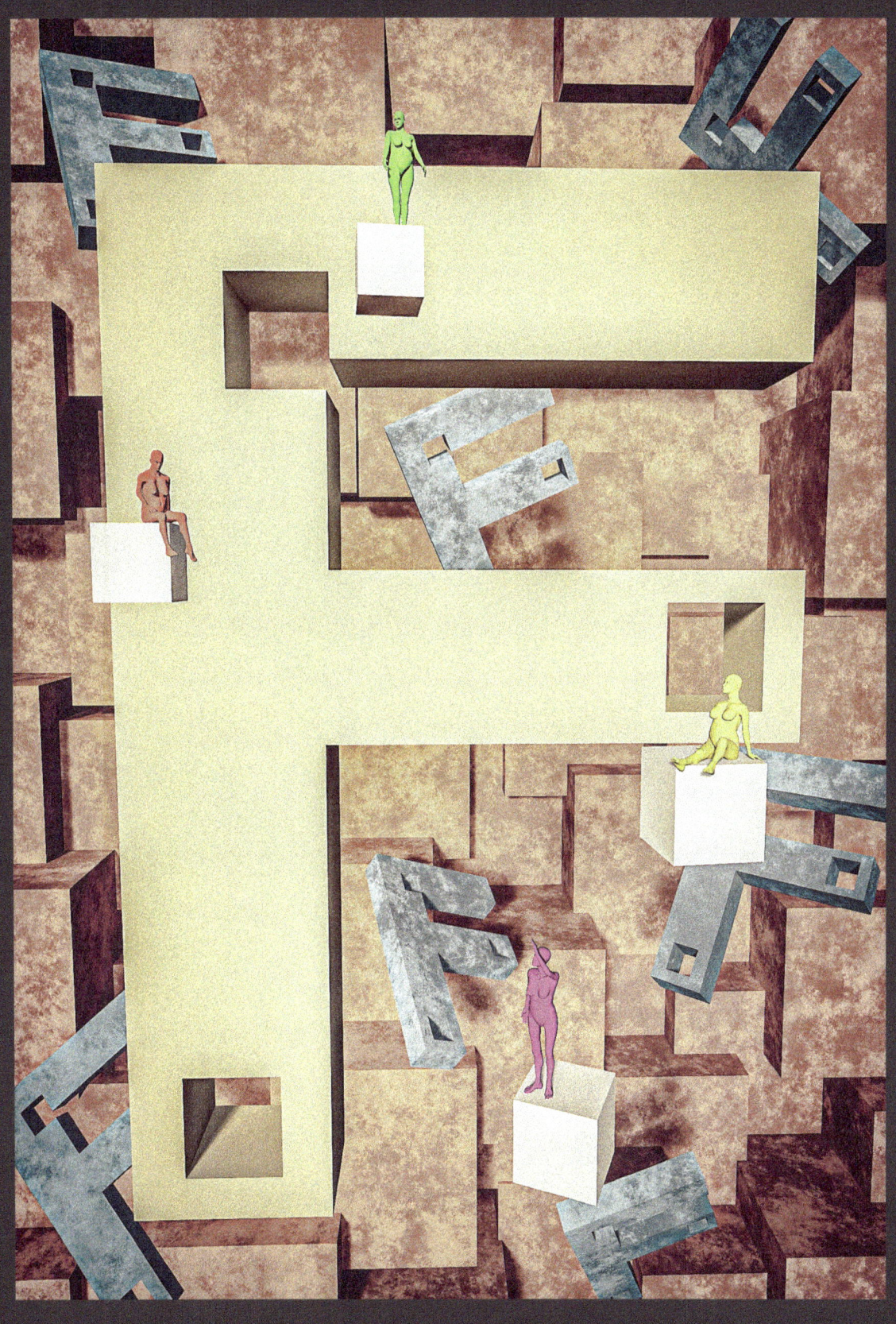

F - Yves Maquinay

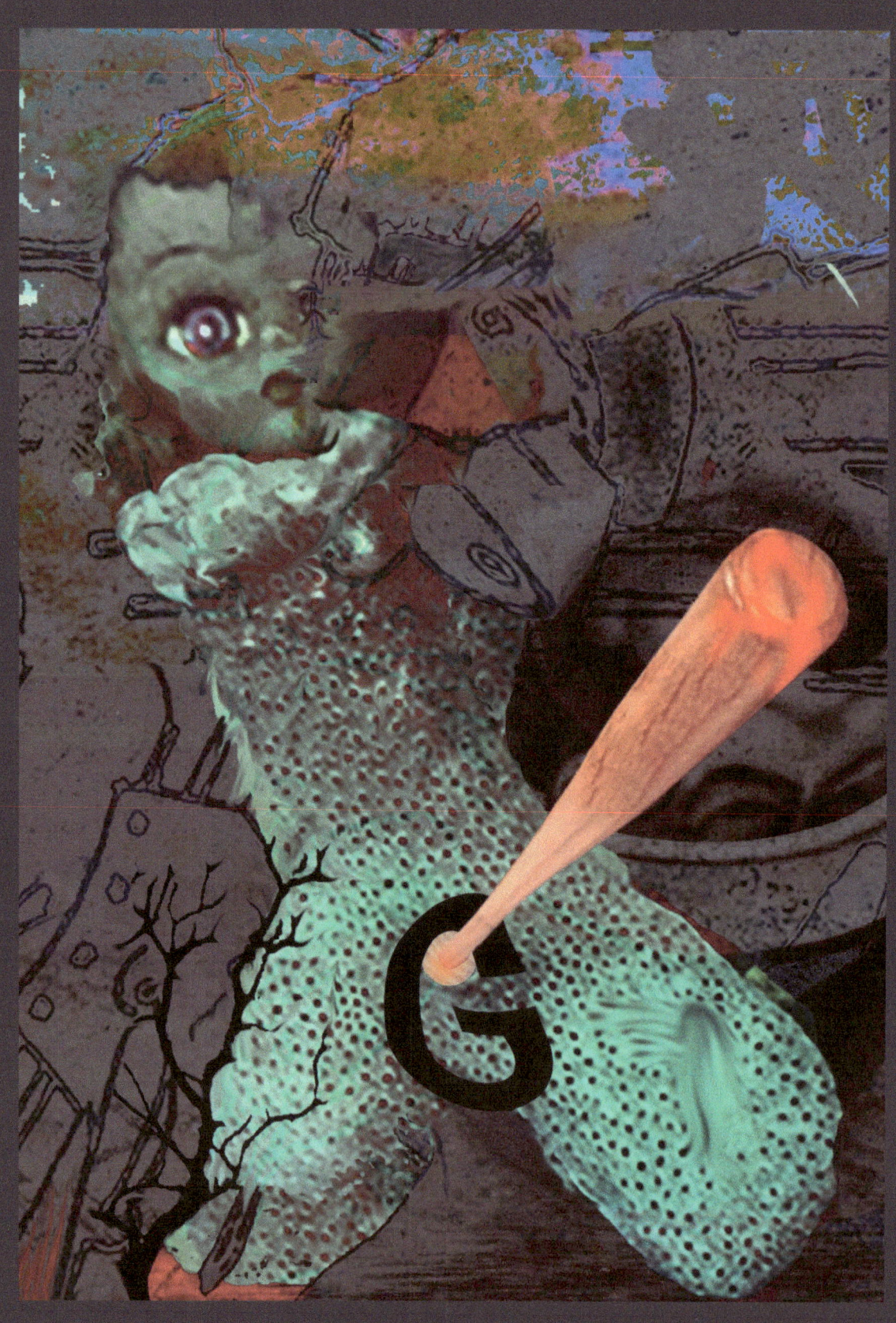

G - Dale Houstman

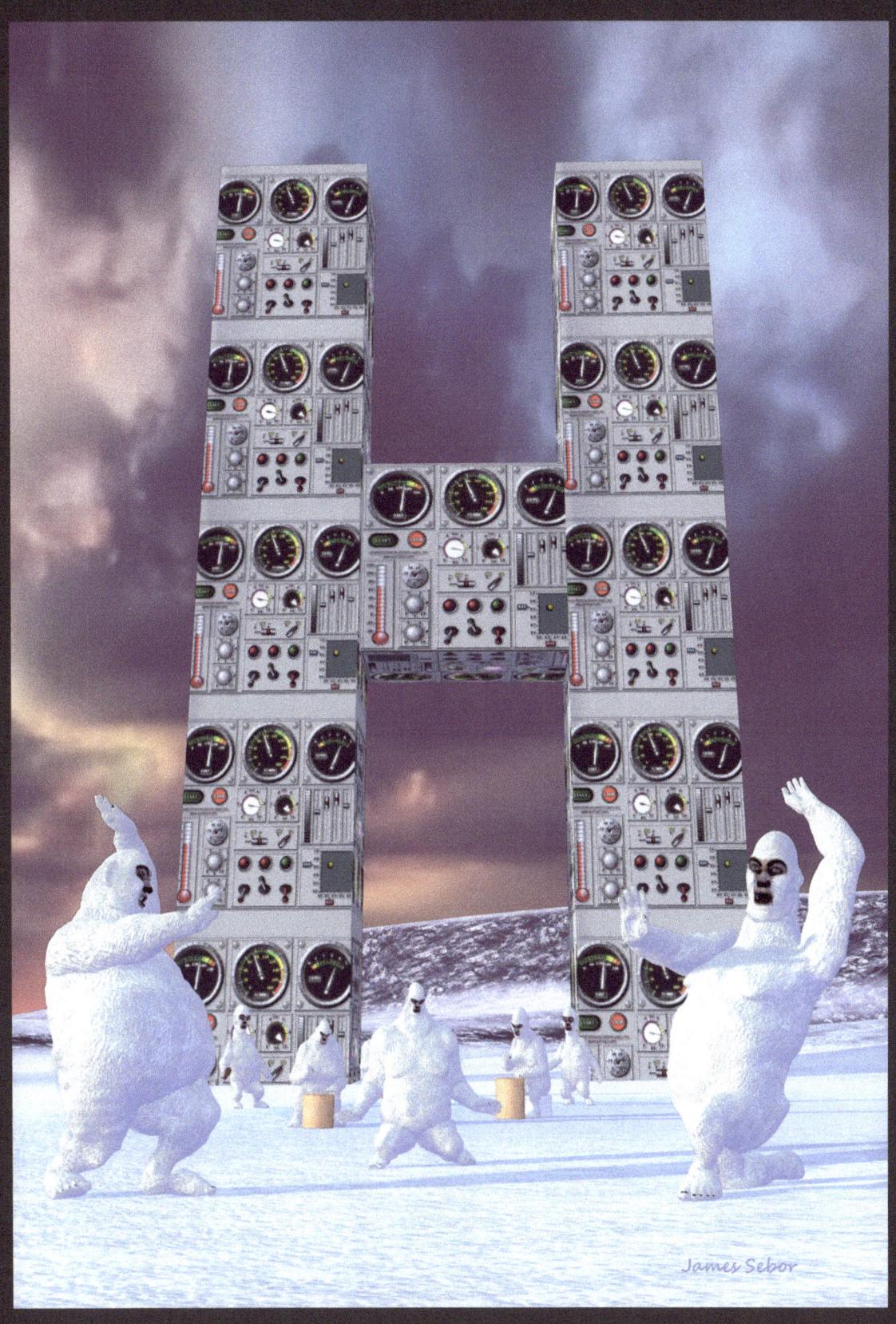

H - James Sebor

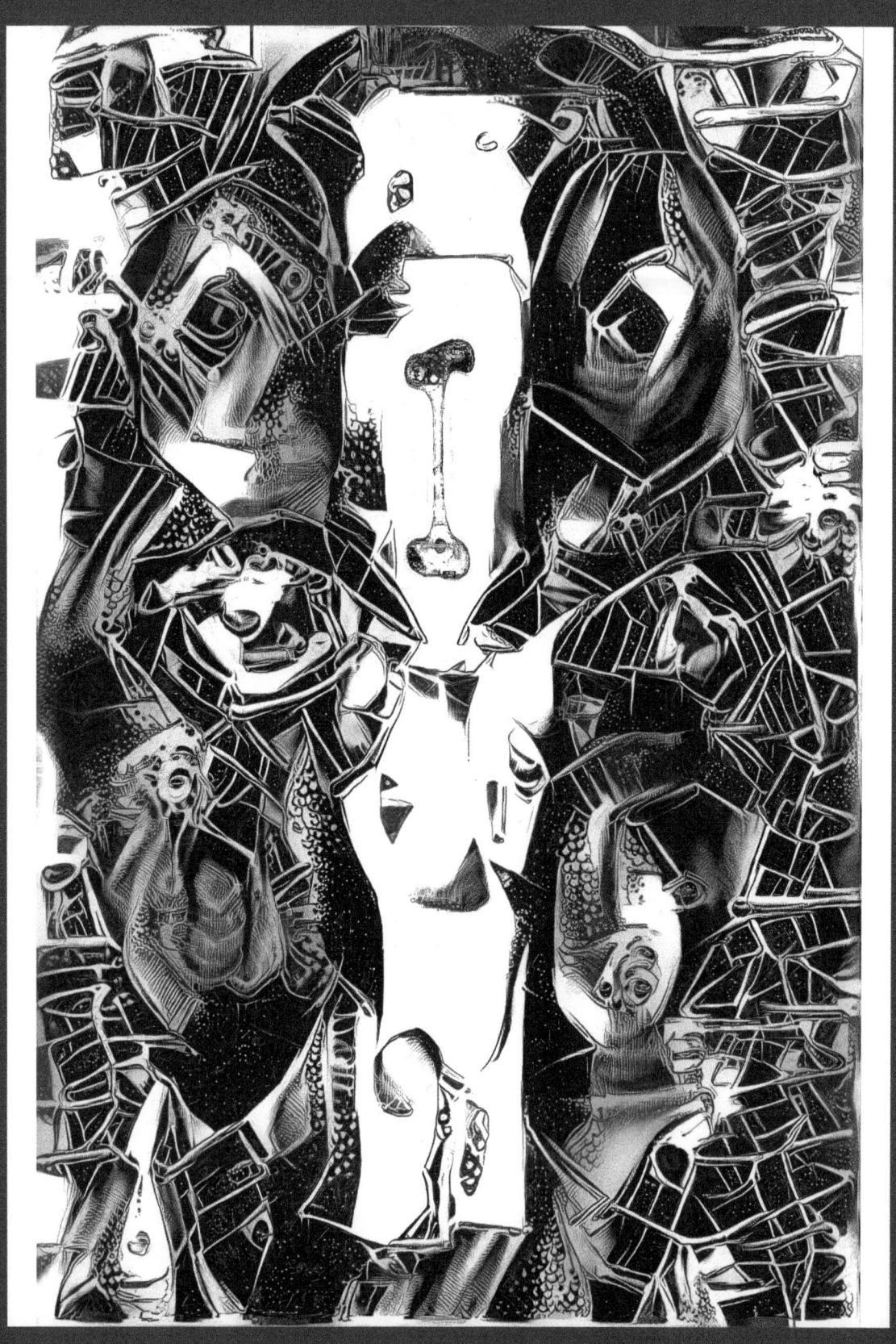

I - Kent Christensen

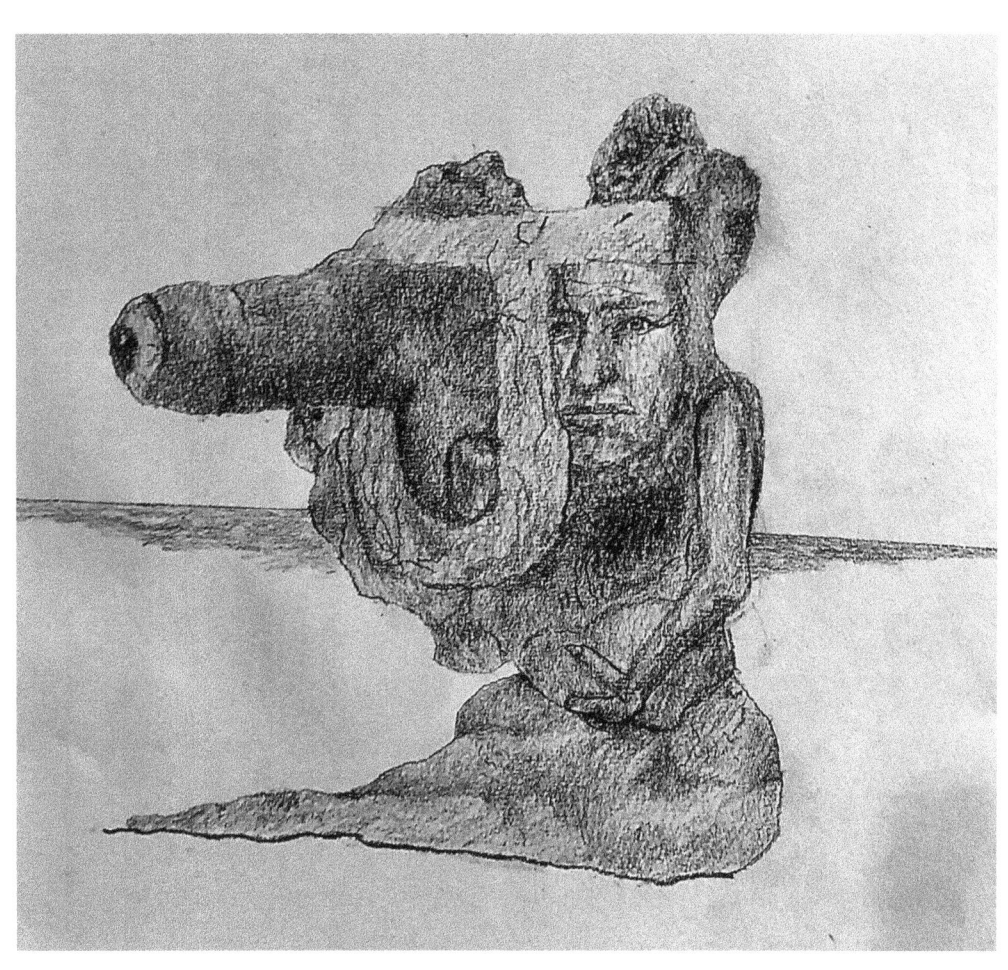

J - Karl Howeth

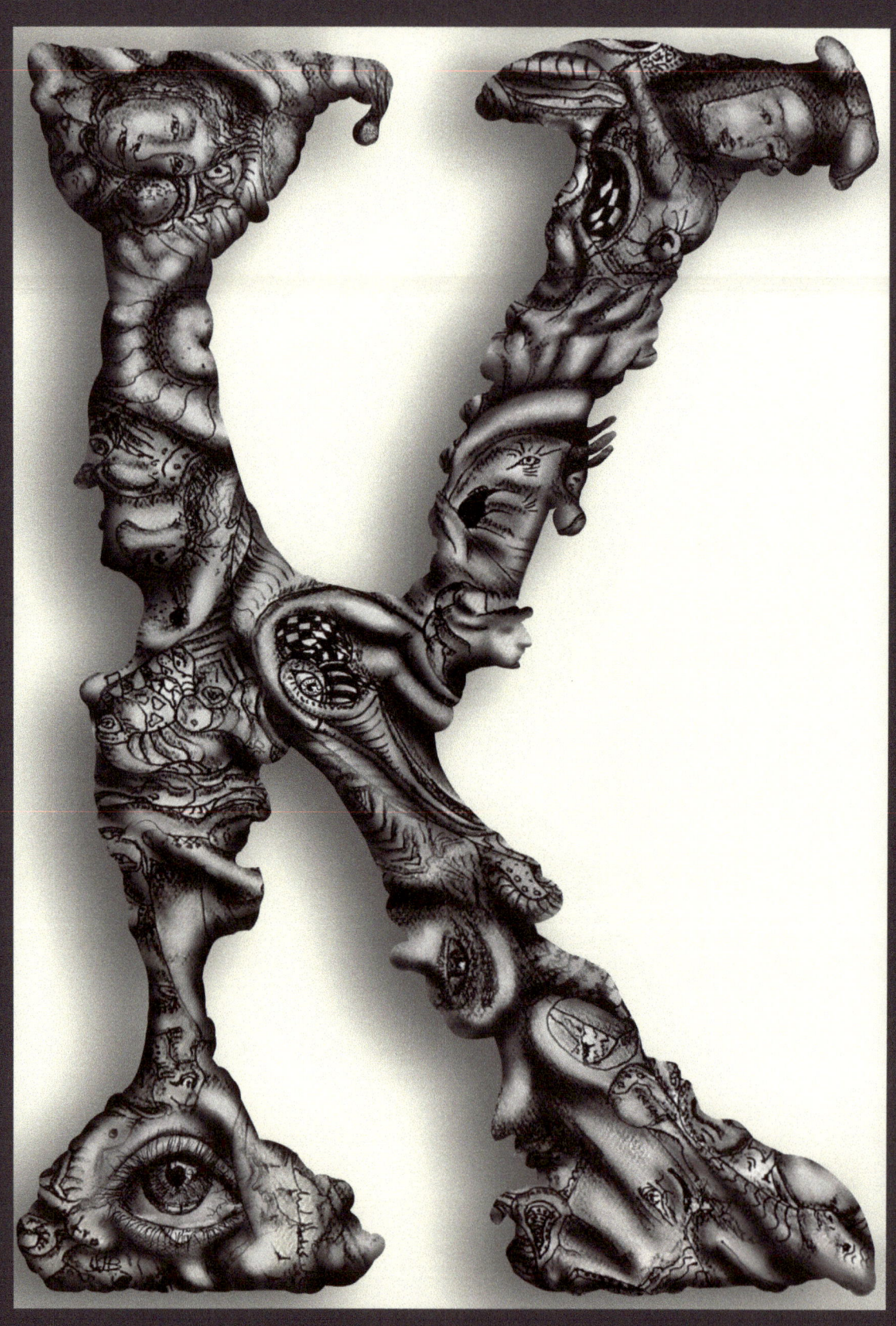

K - Willem den Broeder

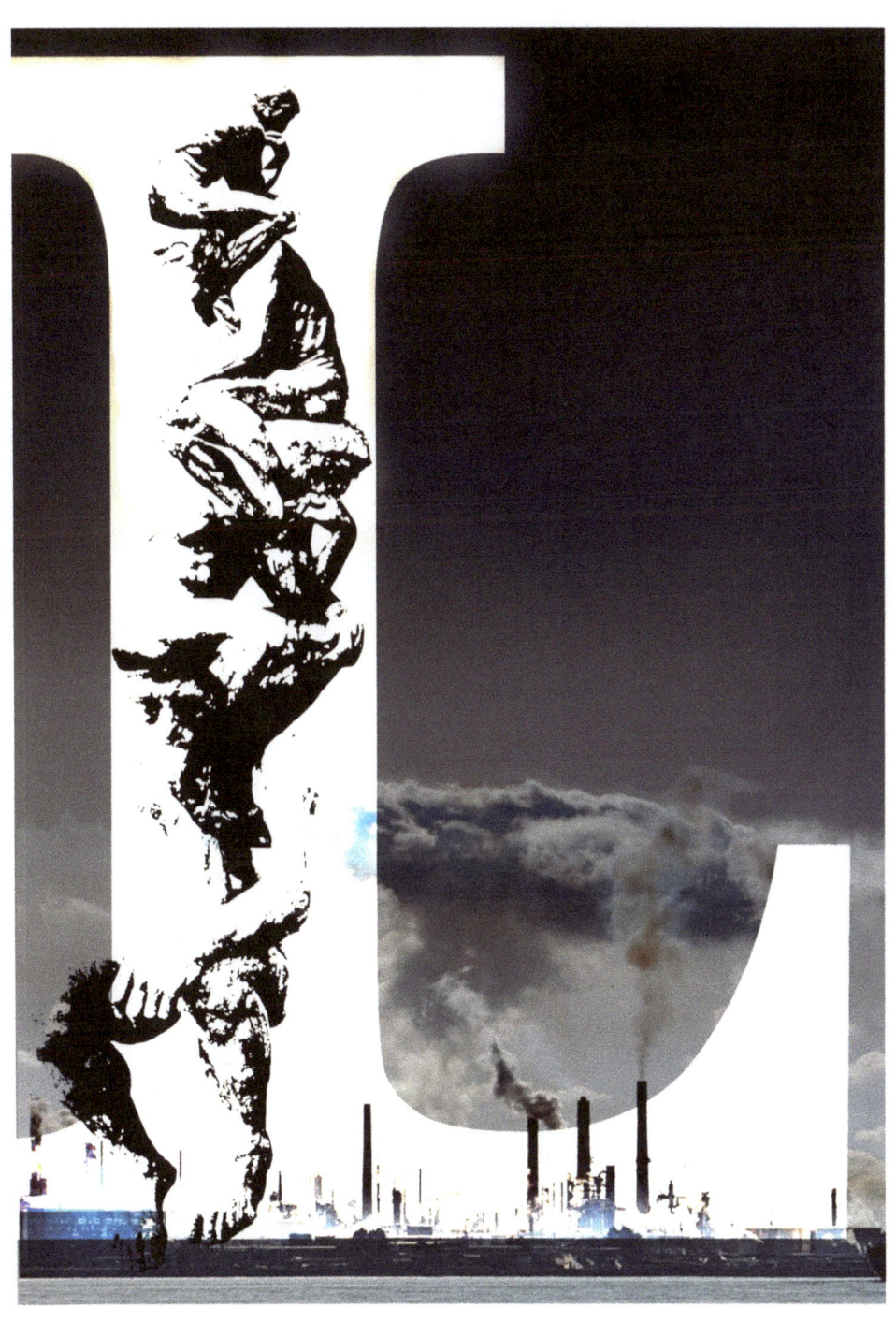

L - Shankar Barua

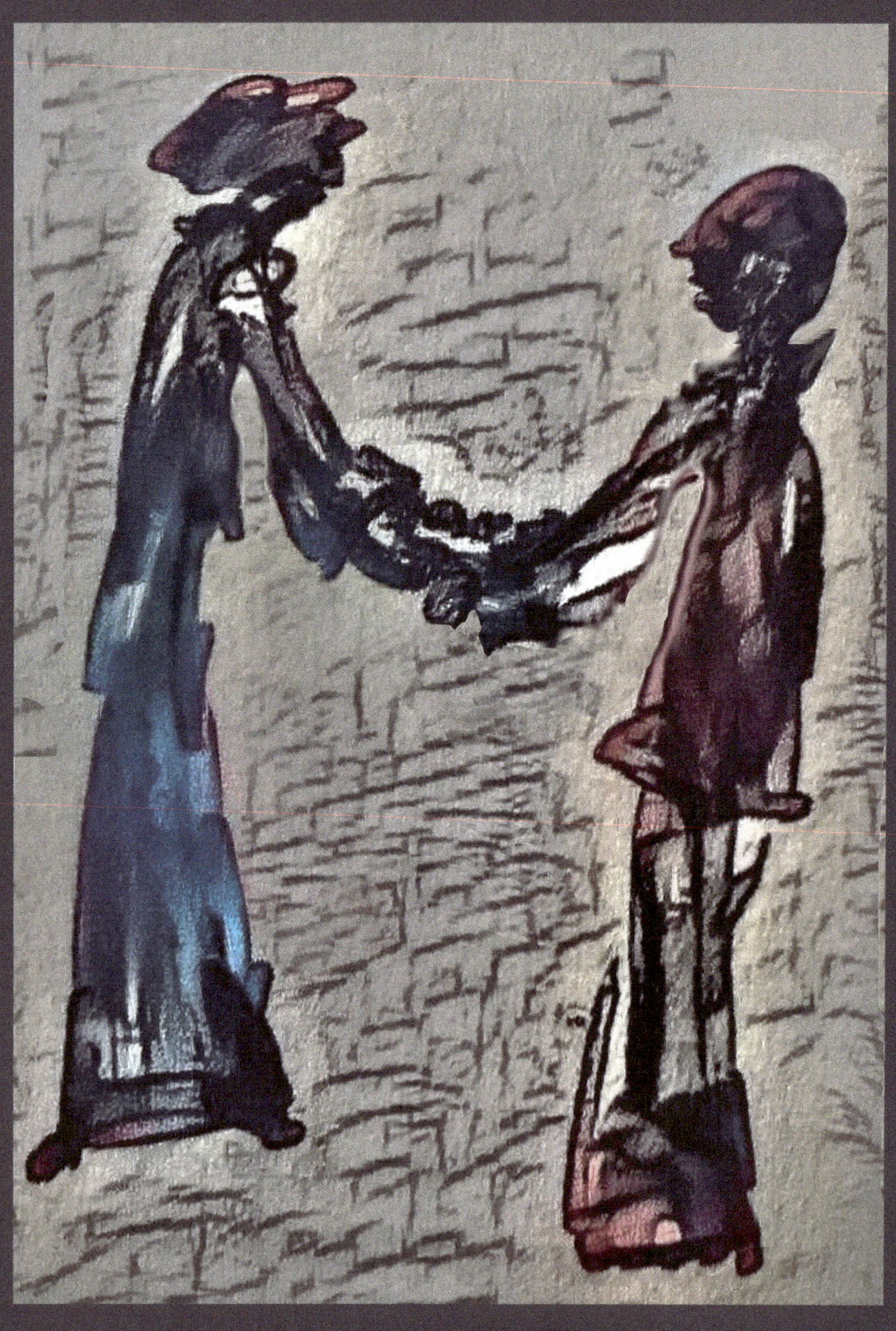

M - Uly Paya

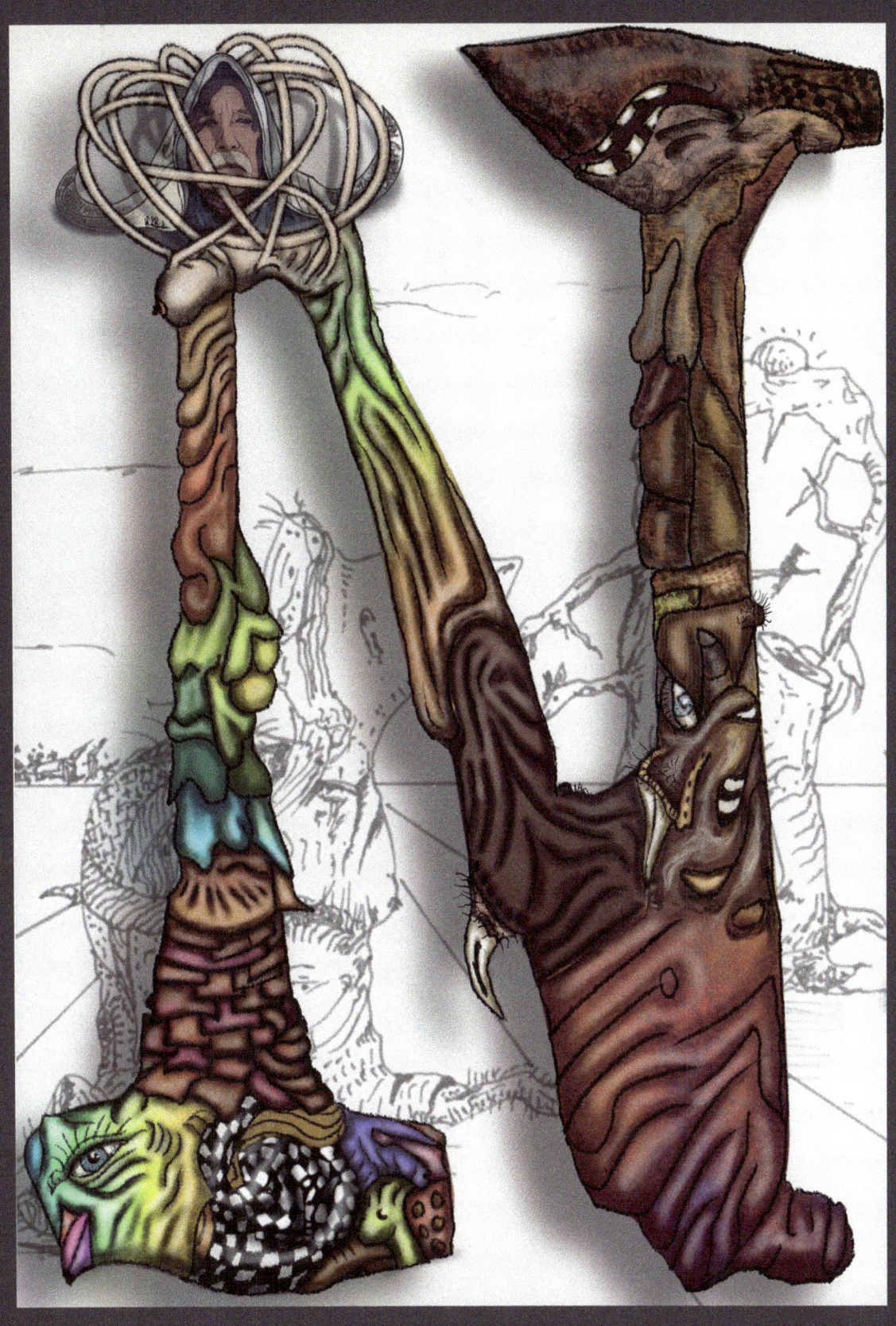

N - Willem den Broeder

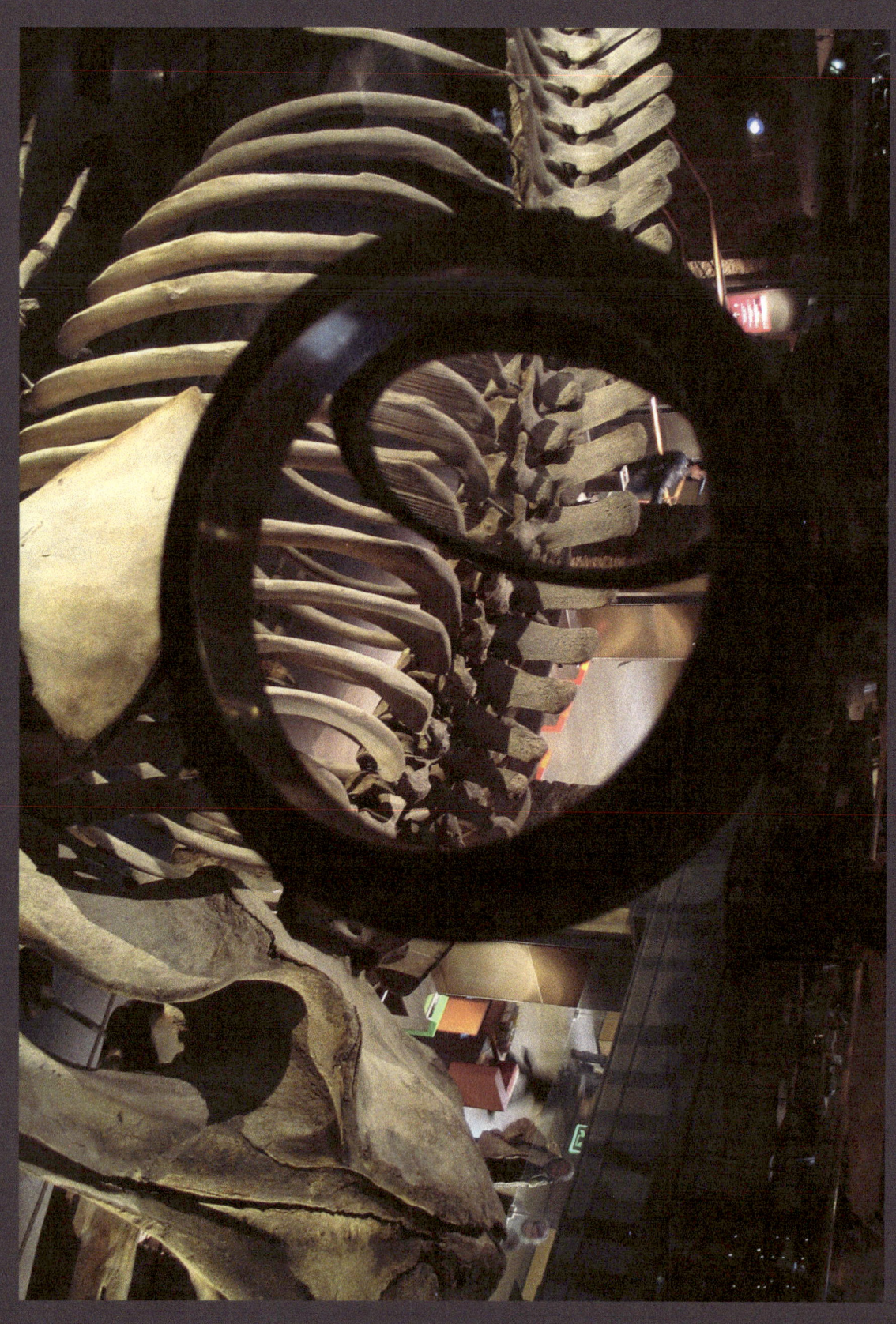

O - Pierre Petiot

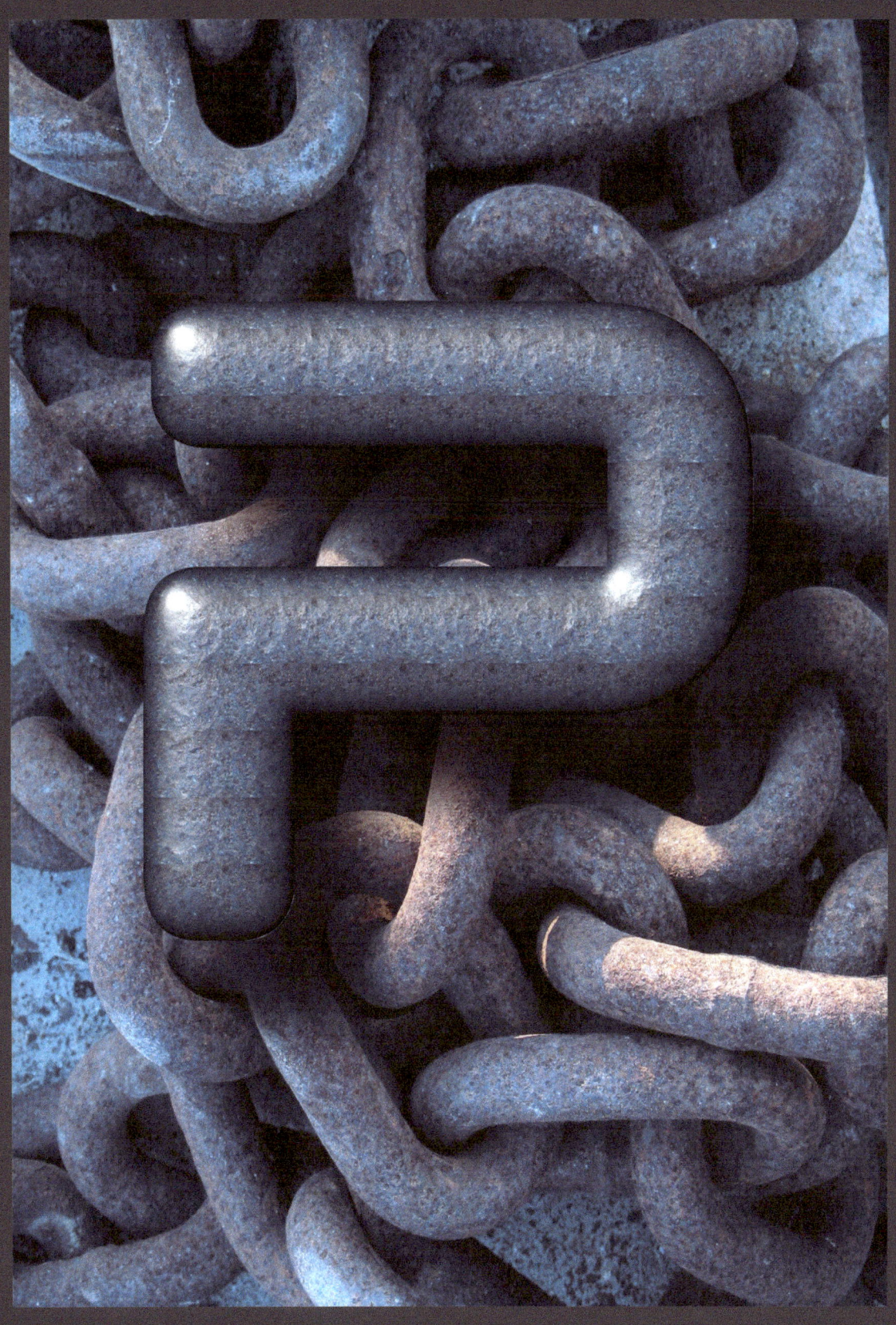

P - Zazie (Evi Moechel)

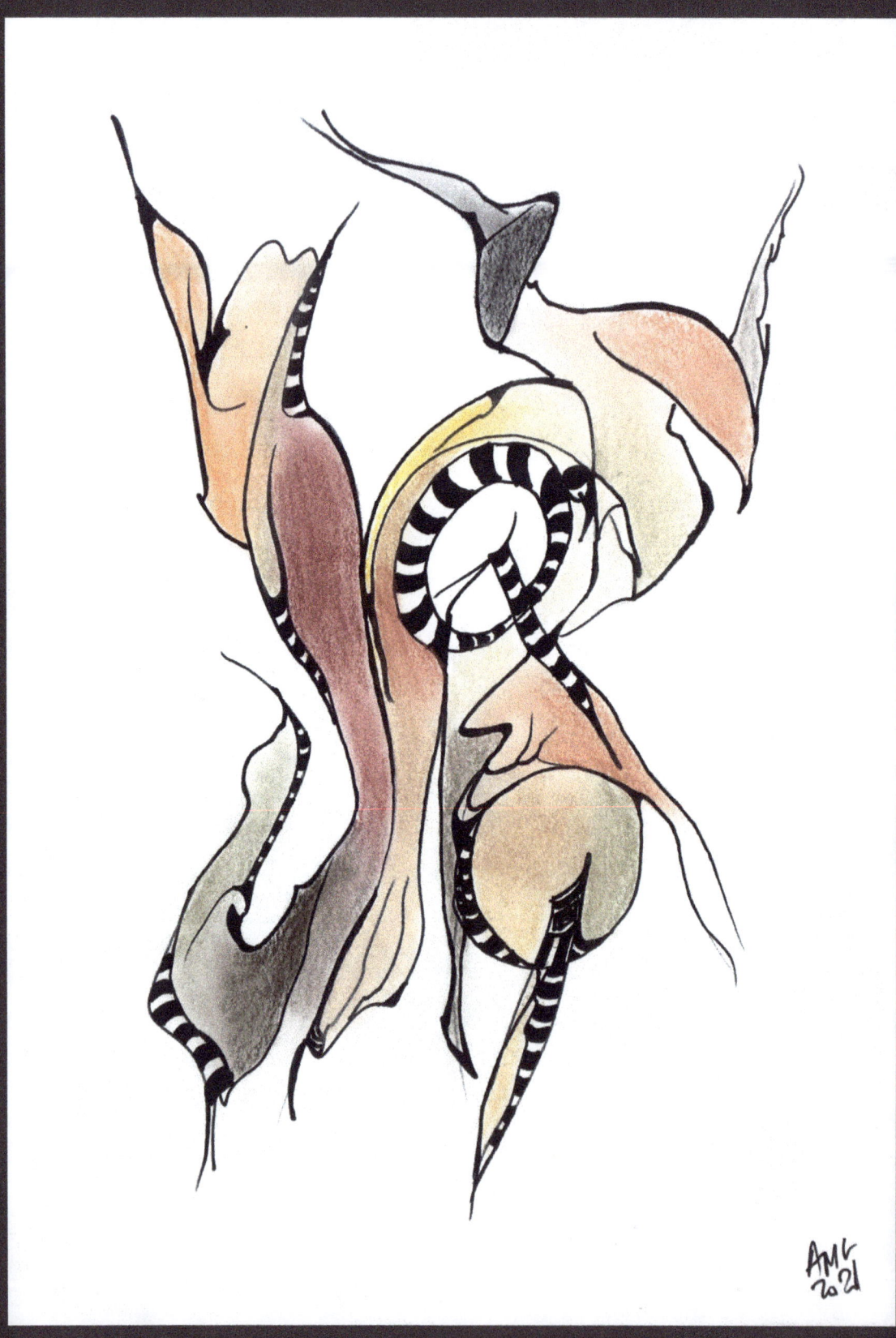

Q - Alice Massenat

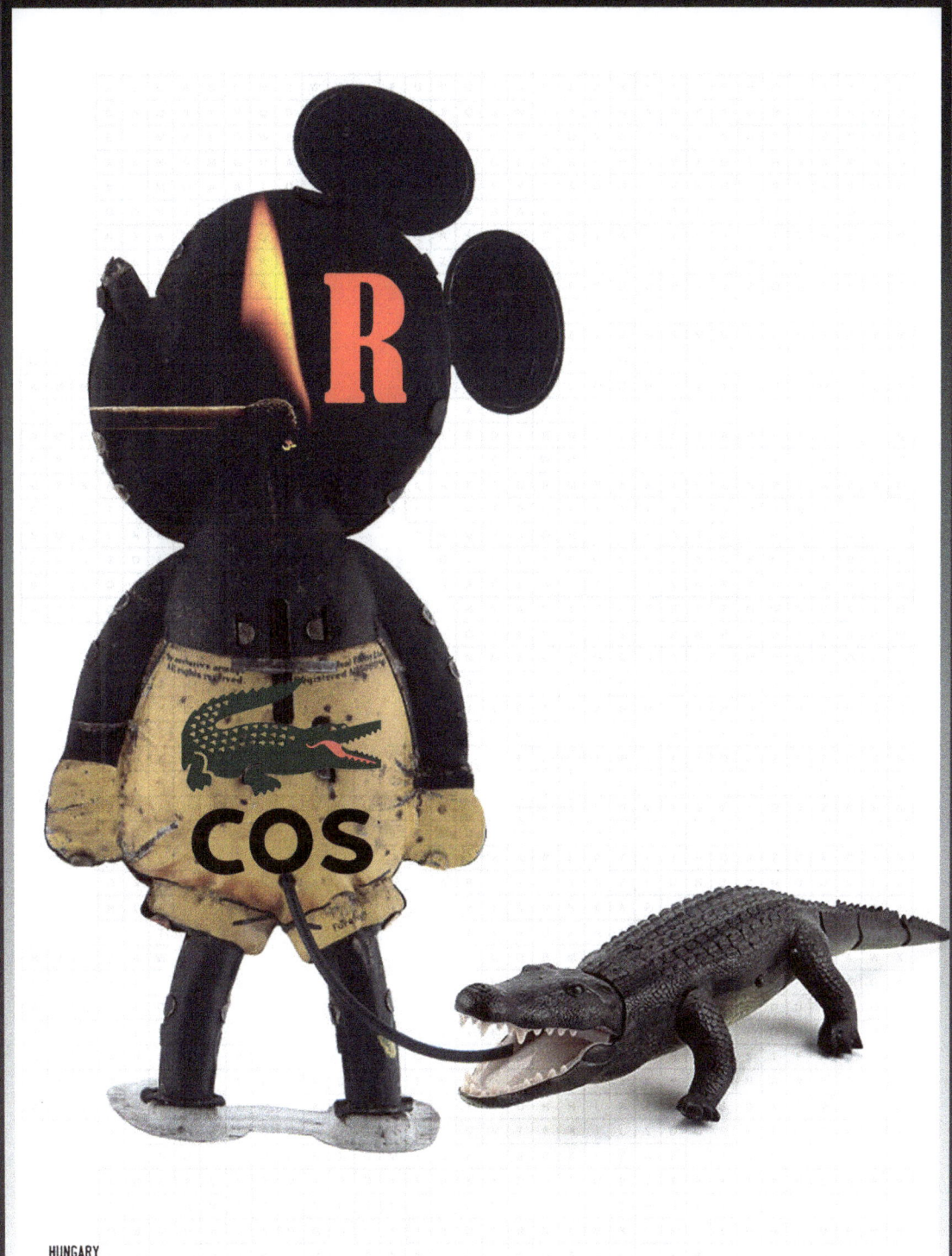

R - Istvan Horkay

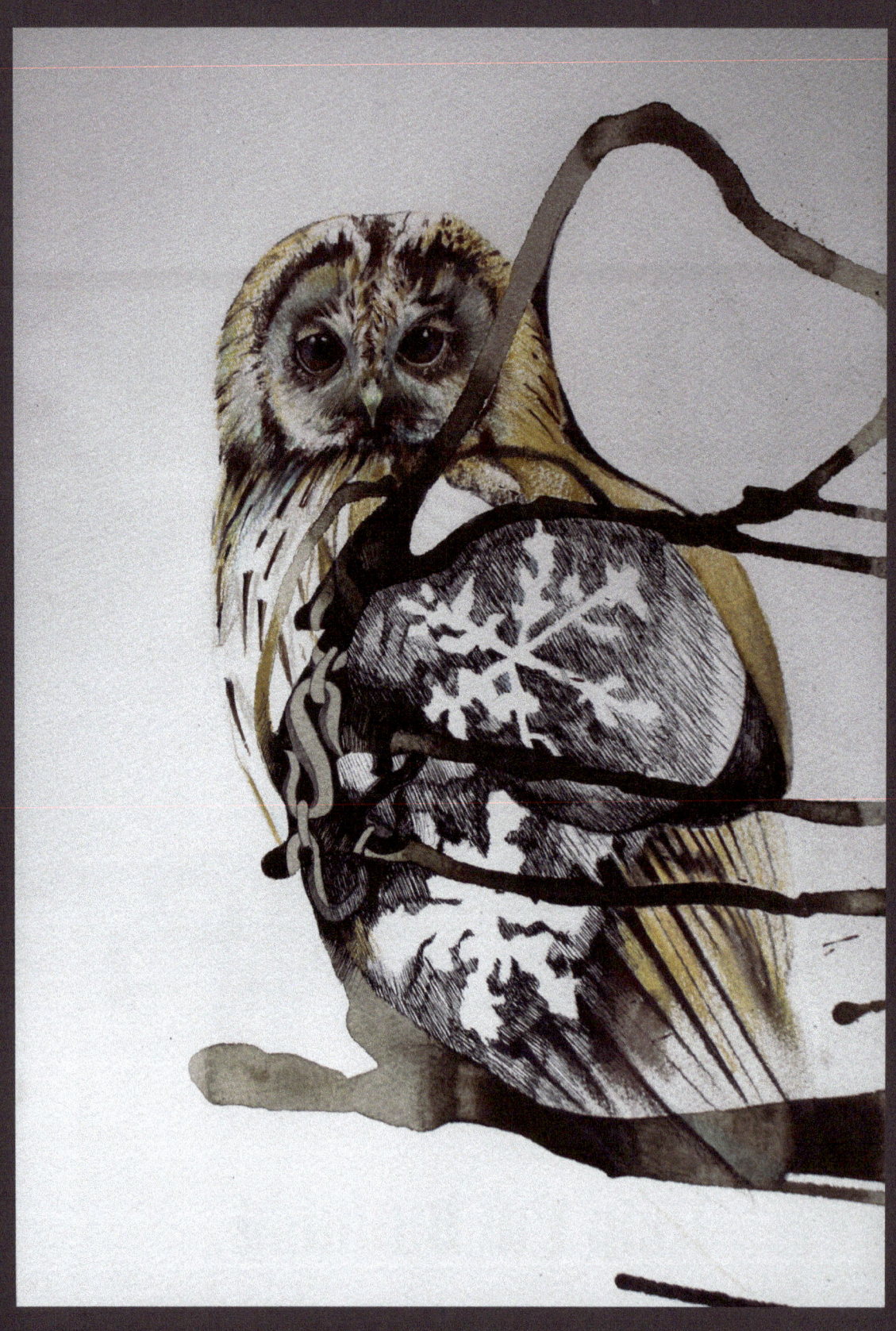

S - The Kirins

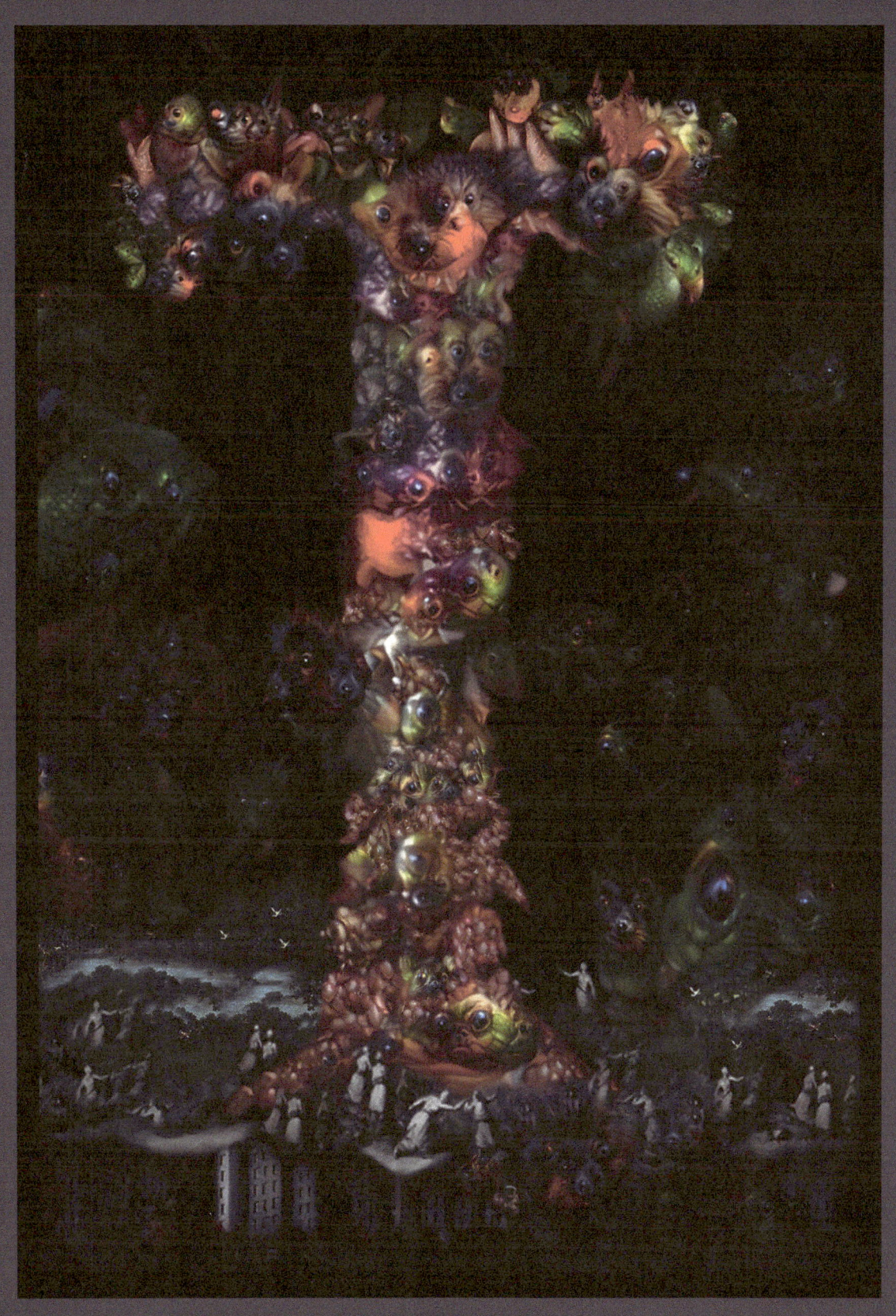

T - Pinina Podesta

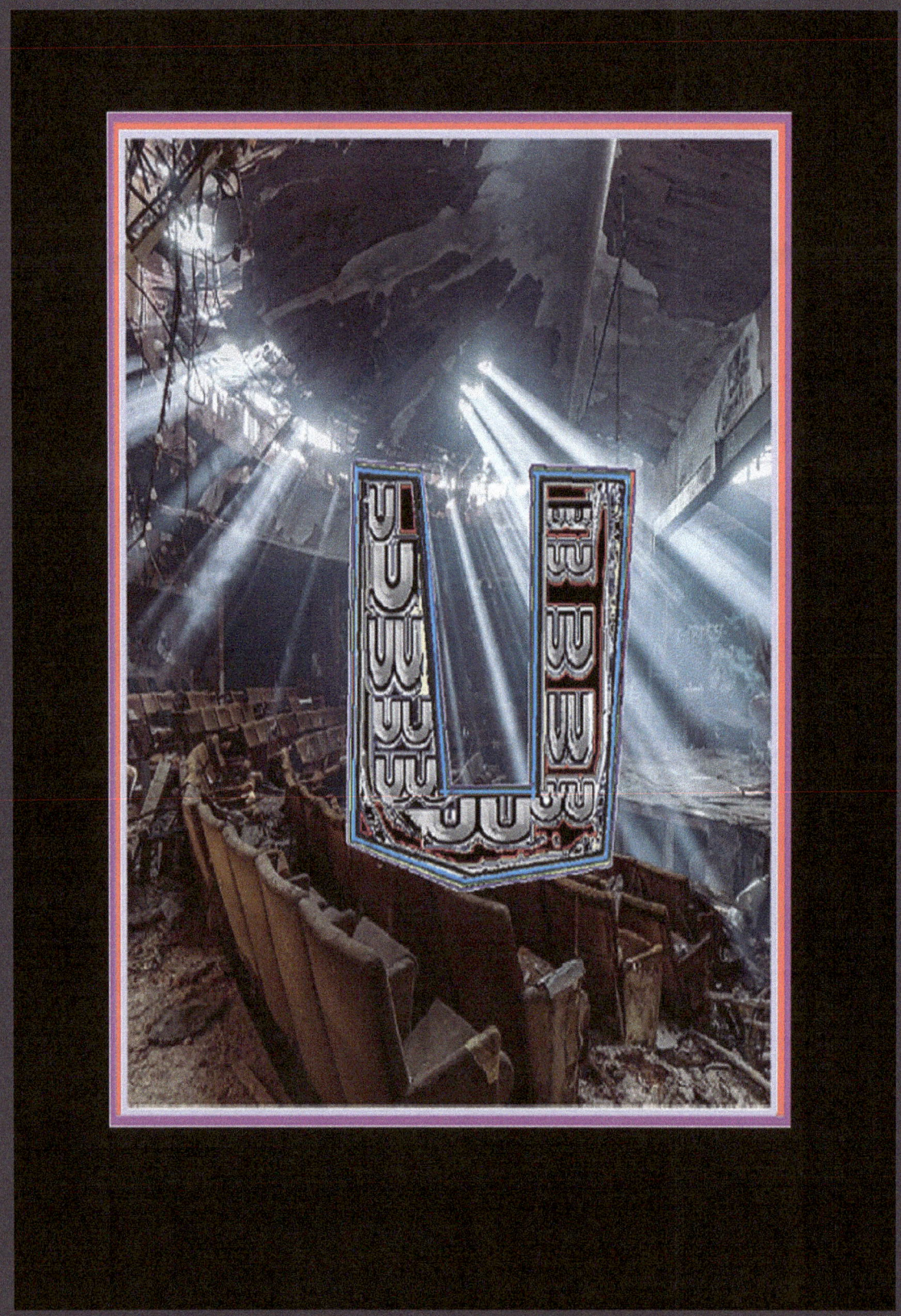

U - Craig Wilson

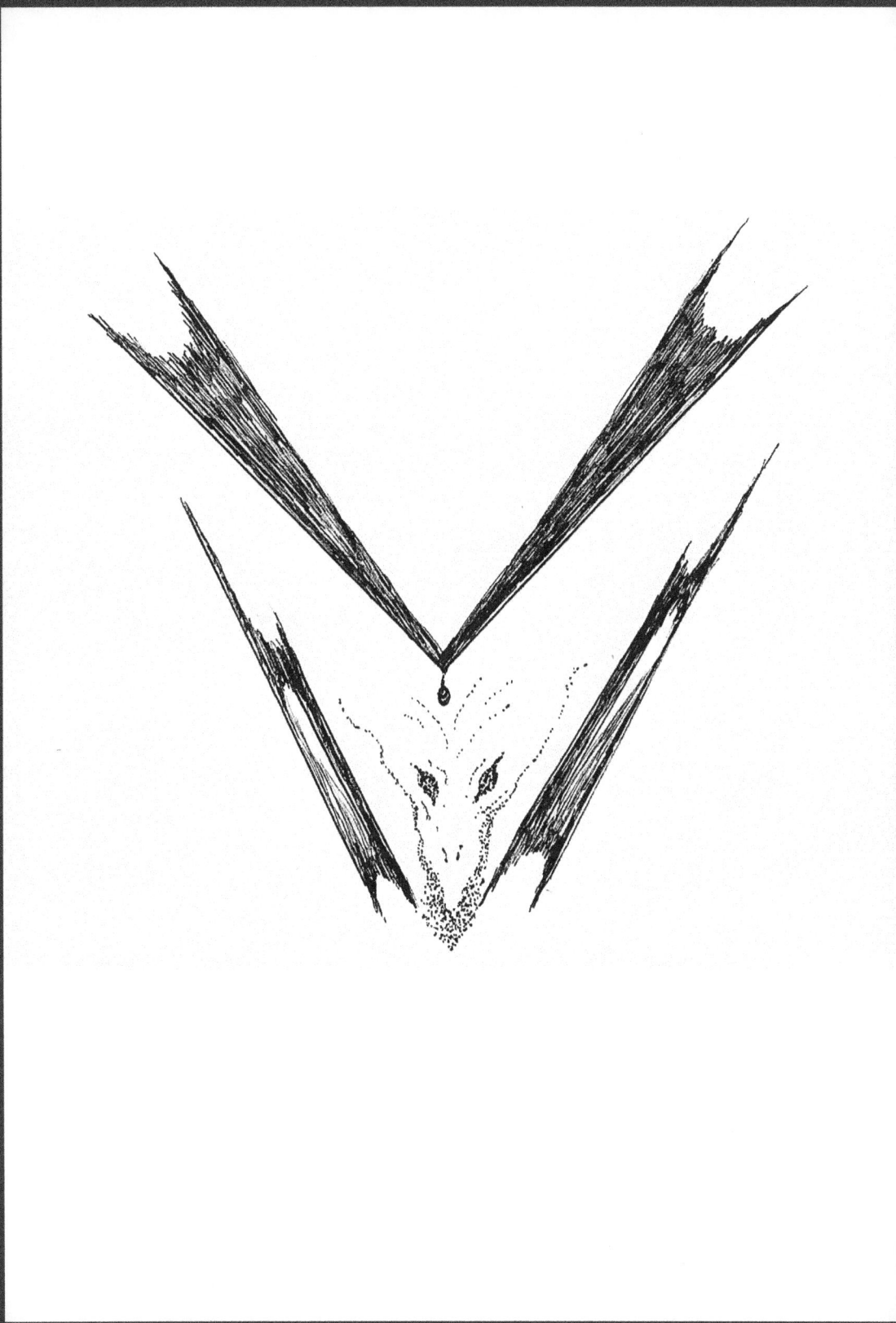

V - Andrew Torch

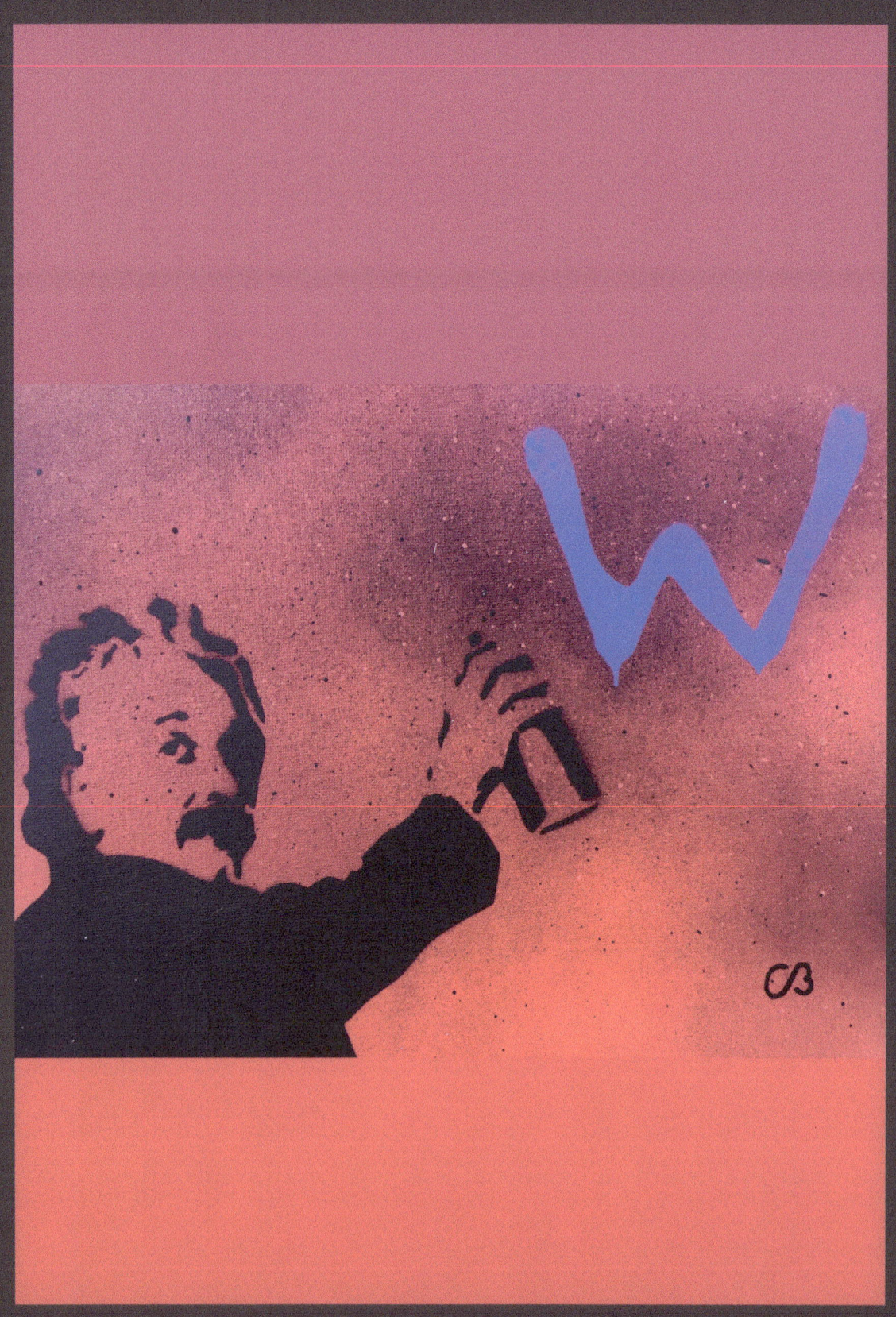

W - Craig Blair

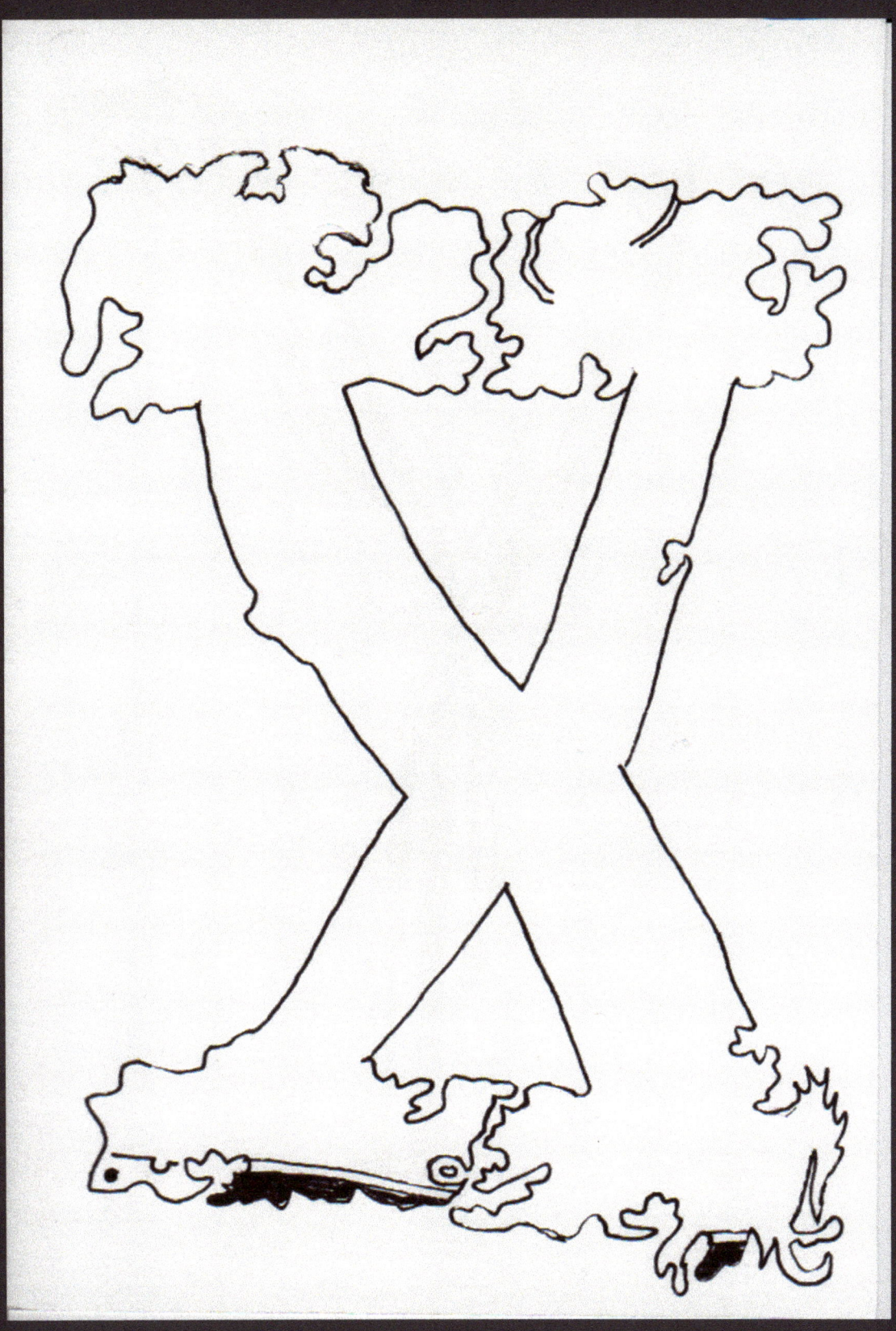

X - Daniel Boyer

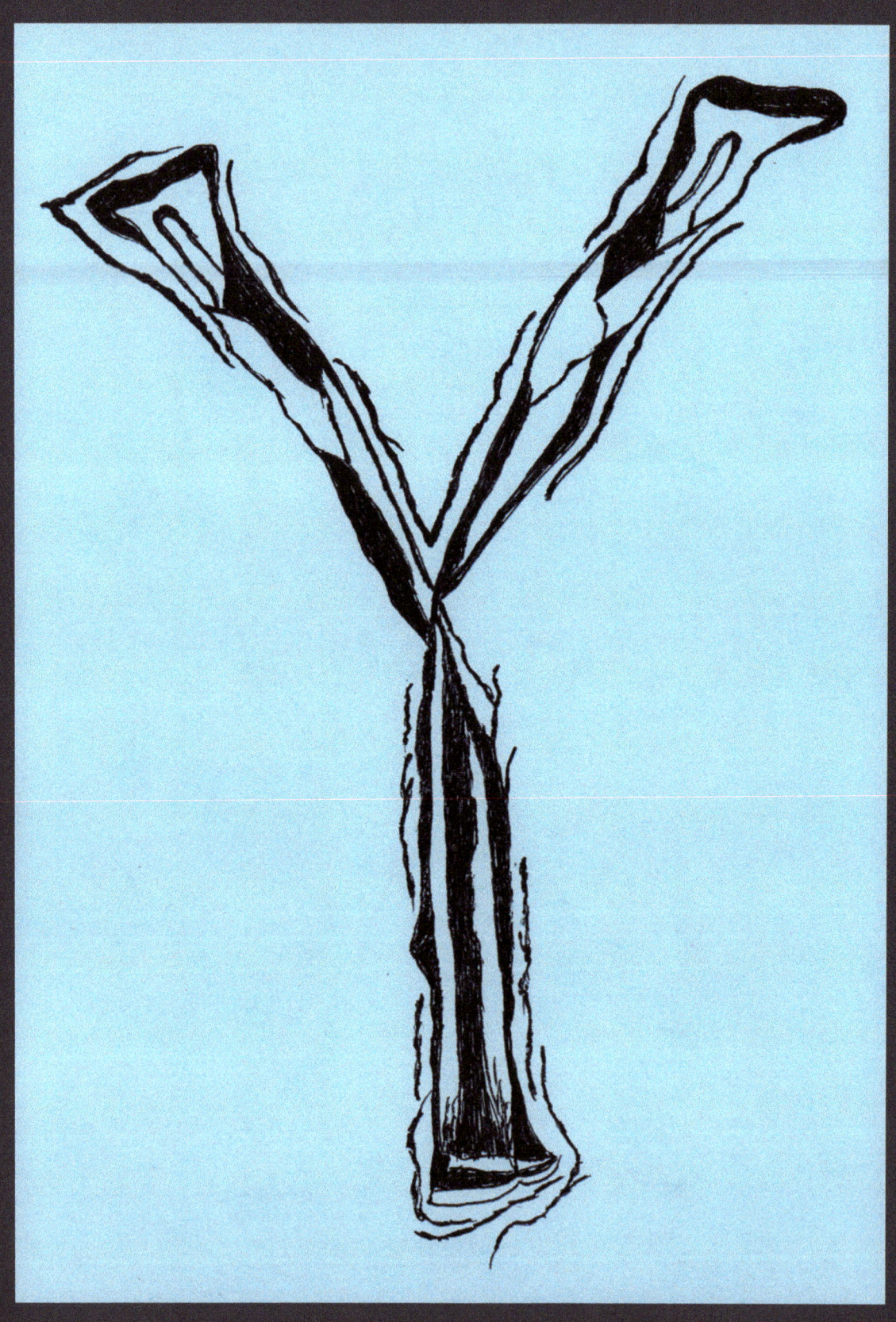

Y - Silvia Boyer

Z - Fred Kiesel

Appendices

Annexes

A SURREALIST DICTIONARY

AARDVARK: The long, intricately shaped glass tube used in the distillation of a widow's veil.

ABBREVIATE: An opiate derivative of tears.

ABLUTION: A rainbow reassembled inside a nightgown and used for starting fires.

AFTERBIRTH: A spark-yielding mist.

APHRODISIAC: Light given off between carnivorous plants as a form of communication.

AURA: A very dangerous species of moth attracted to human blood.

AURORA: Nocturnal animal similar to a jellyfish and noted for its high-pitched screams.

BICYCLIST: One of several long, white-haired creatures resembling Llamas that emit cooing, voice-like sounds.

BODICE: A prism used only in the dark as a weapon, and closely resembling a hunting knife.

BOAR: A vessel used for transporting reflections.

BREATH: Spoons repulsed by geraniums.

CABAL: A very fast vehicle powered by cocoons.

CHAOS: A fleshy, succulent fruit - the seeds of which are often used as umbrellas.

CORMORANT: Chemical found in the human body during moments of contentment.

CORONA: A wind-powered honeycomb.

CORPSE: A luminous green flower that reflects the moon.

CUNNILINGUS: The sudden metamorphosis of a chair into a great bird.

DANCE: An invisible doorway in a wall to which sleepwalkers are invariably drawn.

DESIRE: The glow of bathing lunatics.

DIAMOND: Nocturnal animal similar to a jellyfish, but much larger and more ferocious.

DIVINING ROD: A dangerous device used to attract stars for digestive purposes.

DREAM: A dress to which the eyes of bicyclists are attached; robe worn by messengers.

EEL: The corners of a room where the walls meet the ceiling to form an escape route.

ELEVATOR: A soft, spongy mass that consumes its weight in gold.

EROS: A species of hunting dog with bright red feathers.

ESTROGEN: Wishbone used for rearranging constellations.

ETHER: Female reproductive organ.

FACULA: A large net used to catch enchanted stockings.

FEMALE: One of several species of fur-covered tripods used for stimulating rubies.

FLAME: A violin powered by the eyelids of sleeping girls.

FOETUS: Form of hysteria contracted while moving around in a solar eclipse.

GLANCE: A bitter tasting fungus often used for catching shadows.

GOWN: A joyful humming sound given off by spider webs during electrical storms.

GRACE: The art of luring ravenous dogs into a state of springtime.

GYROSCOPE: Human female milk-producing gland.

HEMOPHILIA: A very sweet herbal drug that causes spontaneous, undirected human flight.

HONEY: A sexual perversion involving a dolphin and a pharmaceutical cabinet.

HOCUS POCUS: The buzzing sound that characterizes a flaw in the universe.

HYPNOSIS: Music produced when a chrysalis and a flame exchange places.

INCENDIARY: An obscene gesture or position with intent to elude color by emitting an inky, jet black substance.

INCEST: A psychology of the body based on the oysters of space travel.

ISOSCELES: Insects that gather to form a doorway in a tropical forest.

LACONIC: A vanishing cream.

LOOM: A golden dust used for hypnotizing wolves.

LUNATION: The sound of tongues caressing before eating fowl.

MASOCHISM: Sparks given off by oyster-beds when the tides come in.

MENSTRUATION: The sound produced when rubbing two swans together.

MIRROR: The stillness preceding a flash-fire that never arrives.

NEGLIGEE: A fly-swatter similar to a bee's nest and used to fend off an attack of pianos.

NEBULA: A psychological condition in which the very essence of one's being feels constructed of sound, rather than flesh and bone.

PLEASURE: A sundial that uses the wings of bats to attract forests.

SADISM: Moments during the vernal equinox when sunlight turns into honey.

SEX: A small white furry animal that attracts windows.

SHADOW: A hairless mammal that generates rainbows instead of saliva.

SOMNAMBULISM: A cleaning solution.
SOLACE: A large triangular oven in which fighting wolves surpass the speed of light.

SOLSTICE: The luminous blue fog surrounding a human body when the mind is elsewhere.
STARLIGHT: Liquid used to power a whispering machine.

SWIMMING POOL: A kind of mist secreted by pyramids when fending off an attack of vicious glow-worms.

VESTAL: Bright yellow flowers that grow out of mummies.

VULVA: Wind chimes that use the bones of children.

WHORE: Apparatus for telling the future; similar to a tuning-fork.

X-RAY: A sewing machine that uses sparks instead of thread.

YAWN: A species of seagoing plant.

YGGDRASIL: A golden frog that howls during the full moon.

ZOMBI: A glass slipper.

(Compiled by J. Karl Bogartte)

Appended to the book *The Mirror Held Up In Darkness*, haphazardly written over a period of twenty-four years, from 1980 to 2004.

Un Dictionnaire Surréaliste

ORYCTEROPE : Long tube de verre de forme intriquée utilisé dans la distillation des voiles de veuve.

ABRÉGÉ: Un dérivé opiacé des larmes.

ABLUTION: Un arc-en-ciel réassemblé à l'intérieur d'une chemise de nuit et utilisé pour allumer des incendies.

PLACENTA : Genre de brume qui produit des étincelles.

APHRODISIAQUE: Lumière émise entre les plantes carnivores, une forme de communication.

AURA: Espèce de papillon de nuit très dangereuse attirée par le sang humain.

AURORA: Animal nocturne semblable à une méduse et remarquable par ses cris aigus.

BICYCLISTE: L'une des nombreuses créatures longues aux cheveux blancs ressemblant à des lamas qui émettent des sons roucoulants, presque vocaux.

CORSELET : Un prisme qui sert comme arme, uniquement dans l'obscurité, et qui ressemble d'assez près à un couteau de chasse.

SANGLIER : Vase utilisé pour transporter les reflets.

RESPIRATION : Cuillères repoussées par les géraniums.

CABALE : Véhicule très rapide propulsé par des cocons.

CHAOS: Fruit charnu et succulent - dont les graines sont souvent utilisées comme parapluies.

CORMORAN: Produit chimique que l'on trouve dans le corps humain pendant les moments de contentement.

CORONA: Nid d'abeille éolien.

CADAVRE : Fleur verte lumineuse qui reflète la lune.

CUNNILINGUS: La métamorphose soudaine d'une chaise en un grand oiseau.

DANSE: Une porte invisible dans un mur vers laquelle les somnambules sont invariablement attirés.

DÉSIR: La lueur de fous en train de se baigner.

DIAMANT: Animal nocturne semblable à une méduse, mais beaucoup plus gros et plus

féroce.

BAGUETTE DIVINATOIRE : Appareil dangereux utilisé pour attirer les étoiles à des fins digestives.

RÊVE: Robe à laquelle sont attachés les yeux des cyclistes ; robe portée par les messagers.

ANGUILLE : Les coins d'une pièce où les murs rencontrent le plafond pour former une route d'évasion.

ASCENSEUR: Masse molle et spongieuse qui consomme son poids en or.

EROS: Espèce de chien de chasse avec des plumes rouge vif.

OESTROGÈNE: Os du bréchet utilisé pour réarranger les constellations

ETHER: Organe reproducteur féminin.

FACULA: Grand filet utilisé pour attraper les bas enchantés.

FEMELLE: Une des nombreuses espèces de trépieds recouverts de fourrure dont on se sert pour stimuler les rubis.

FLAMME: Violon alimenté par les paupières des filles endormies.

FŒTUS: Forme d'hystérie que l'on contracte en se déplaçant au cours d'une éclipse solaire.

REGARD: Champignon au goût amer souvent utilisé pour attraper les ombres.

ROBE: Joyeux bourdonnement émis par les toiles d'araignées pendant les orages électriques.

GRACE: L'art d'attirer les chiens voraces dans un état printanier.

GYROSCOPE: Glande productrice de lait de femme.

HÉMOPHILIE: Plante médicinale très douce qui provoque un vol humain spontané et non dirigé.

MIEL: Perversion sexuelle impliquant un dauphin et une armoire à pharmacie.

HOCUS POCUS: Bourdonnement qui caractérise une faille dans l'univers.

HYPNOSE: Musique produite lorsqu'une chrysalide et une flamme échangent leurs places.

INCENDIAIRE: Geste ou une position obscène dans l'intention d'éluder la couleur en émettant une substance semblable à une encre d'un noir de jais.

INCEST: Psychologie du corps fondée sur les huîtres du voyage spatial.

ISOCELES: Insectes qui se rassemblent pour former une porte dans un forêt tropicale.

LACONIQUE : Une crème qui disparaît.

METIER A TISSER : Poussière dorée qui sert à hypnotiser les loups.

LUNATION: Le son des langues qui se caressent avant de manger de la volaille.

MASOCHISME: Étincelles émises par les parcs à huîtres quand les marées arrivent.

MENSTRUATION: Son produit en frottant deux cygnes l'un contre l'autre..

MIROIR: L'immobilité précédant un éclair qui n'arrive jamais.

NEGLIGÉ: Tapette à mouches semblable à un nid d'abeille et utilisée pour repousser une attaque de pianos.

NEBULEUSE : Condition psychologique dans laquelle l'essence même de l'être se sent construite de son, plutôt que de chair et d'os.

PLAISIR: Cadran solaire qui utilise les ailes des chauves-souris pour attirer les forêts.

SADISME: Moments de l'équinoxe vernal où la lumière du soleil se transforme en miel.

SEXE: Petit animal à fourrure blanche qui attire les fenêtres.

OMBRE: Mammifère glabre qui génère des arcs-en-ciel au lieu de salive.

SOMNAMBULISME: Solution de nettoyage.

CONSOLATION : Grand four triangulaire dans lequel les loups de combat surpassent la vitesse de la lumière.

SOLSTICE: Le brouillard bleu lumineux qui entoure un corps humain quand l'esprit est ailleurs.

LUEUR D'ETOILE: Liquide utilisé pour alimenter une machine à chuchoter.

PISCINE: Sorte de brume sécrétée par les pyramides pour repousser une attaque de vers luisants vicieux.

VESTALE: Fleurs jaune vif qui poussent sur les momies.

VULVE: Carillons éoliens qui utilisent les os des enfants.

PUTE : Appareil à dire l'avenir, semblable à un diapason.

RAYON X : Machine à coudre qui utilise des étincelles au lieu du fil.

BAILLEMENT : Espèce de plante marine.

YGGDRASIL: Grenouille dorée qui hurle pendant la pleine lune.

ZOMBI: Pantoufle de verre.

(Dictionnaire compilé par J. Karl Bogartte et traduit par Pierre Petiot)

Annexé au livre ***The Mirror Held Up In Darkness***, écrit au hasard sur une période de vingt-quatre ans, de 1980 à 2004.

Proverbiages
Jets de mots
Falsifications en tous genres

Les pies à canines

L'angle abstrus

La capote anguleuse

La pierre enculaire

Les mouches amères

Le phare abstrait

L'impur blême liège

La plaie de voûte

L'accès de fixation

Le lave-aisselles

Le phrasoir éclectique

L'habile à louper le leurre

Le pluvieux étier du monde

Après dessication des brus palatinales

La scie à Anglais

Au fur et à l'usure

Après dissipation des brumes machinales

La lampée d'épris

La planque paternelle

L'ensablée nationale

Le bave-aisselles

Au lit soient qui mâles y pensent

L'impure blême vierge

Des transes, des transes, oui. Mais des transes pas rances

L'hagarde républicaine

Éros is Éros is Éros

La communauté réduite aux aguets

Dansons joug contre joug

Mystérature

Délétèrature

Pyramide rime à pile mi-rapide

L'arme adoube le tranchant

Poèmes de l'âme armée

Au radin agile

Sacre à la tronçonneuse

Un ton décantatoire

Cave à lierre

Vagues nerfs

Mourir en rôdeur de sainteté

Prendre son courage à demain

Martyr c'est pourrir un peu

Flancs blancs neufs

Spasmes des phasmes

Être d'un caractère rentier

Le beau nu sage

L'amère thune

Rien ne sert de pourrir, il faut martyr à point

Glauque harmonie

Boutons de Panurge

Menteuse religieuse

Self maid woman

Rayeur de nuit

La Sainte Latrinité

Pulmo-Limonaire

Un pont d'érable

L'alarme à l'œil

Bas ravin

Maille à partir, paille à martyr

L'atour est frêle

Du doigt dont on fait les flûtes

L'amarre éblouie

Les lettres de l'eau blessent

Construction de briques et de branques

L'arme à l'œil

Vélocyclope

Lézards émiettés

 Pierre Petiot

Lexique Étique

Pince monseigneur : la barre des fractions

Désir : zéphyr décisif

Bateau à voiles : danseuse des mers orientale

Bateau à vapeurs : ménopause de la mer

Goélette : femme flamme du goéland

Cuirassé : assez, ni trop, ni trop peu

Torpilleur: tortue pillant dans leur torpeur les orpailleurs

Croiseur : la croix se froisse, crois en ma sœur

Croisée : belle inconnue dans la rue vue

Ramadan : brosse propulsant l'esquif

Moulin à eau : la roue à aubes qui fait se lever le soleil

Moulin à vent : la machine à remonter le temps

Calandre : la cale tendre du temps lent

Calibre : loup câlin luisant et libre

Vibromasseur : piles à câlines

Tombouctou : les moutons et les boucs ont tout bu

Ravaillac : réveil vaillant du lac

Belzébuth : beau zèbre qui joue du luth

Carabine : les carats des radins se débinent

Essoreuse : prend son essor heureuse

Nourrice : rinçons nous les viscères à l'huile de ricin

Limonade : lime l'onaniste monade

Pantalon : les talons du dieu Pan pilent les pans de la queue du paon bleu

Cliquet : le criquet à la houppe a la lippe qui doute

Prime : le prix de la déprime

Phonographe : le long son des fonds craque et piaffe

Électrophone : délectable faune craint l'éclipse

Riz : rubis blanc luisant

Boulet : bout de boule laid au mollet

Dérive : véridique rive du rêve

Écumoire : moire de l'écume au soleil noir

Chameau : chaloupe chargée de chalumeaux

Autruche : autre ramille frisant la bûche

Douche : douce cheville de mousse

Barrique : barque rebondie flottant sur le liquide qu'elle contient

Vairon : petit poisson à fourrure

Eclipse : la fumée du calumet a tout envahi

Cheville : chemine vive rêveuse fille de fumée

Ristourne : récit russe où tout tourne

Porcelaine : l'haleine du petit cochon elle-même

Fournil : le fou-rire dans la fourrure de l'île

Pieuvre : les pierreries liquides des heures qui se meuvent

Azurite : le rite sûr des azalées

Ampoule : lampée de houle

Asphodèle : elle asphyxie la tante Adèle

Orphie : poisson d'or juste au dessous de la surface du sommeil

Chlorelle : Chloé reine de la marelle

Lustre : loutre rousse très crue

Couleuvre : le nœud coulant du temps qui œuvre

Pupille : au fond de tes yeux, le sac de la ville

Sourcil : les oursins dans la bouche

Suicide : la lame du fond de l'âme

Politesse : délicatesse des poux

Alarme : soudaineté gratuite d'un crocodile sourd

Vipère : cachée sous le parvis les jours pairs

Boucherie : sourire sanguinaire à la sortie du métro

Curare : poison qui ne veut pas qu'on baise

Calme : le lac sourd de la lame

Plumet : je n'en mets plus

Pléthore : plaine torride des pharaons morts

Argyronète : argonaute tournant très honnête

Ploiement : le temps se replie lentement

Plumeux : comme le matin

Place : la plie sagace est raplapla

Plumeau : le beau mot à plumes

Aquarium : malin le sous-marin nain sous la main

Lampiste : la langue pépie sur la piste

Mandibule : mendiant blanc qui tire des bulles de son bidule sous la lune

Soupirail : rire d'écaille du rail assoupi

Lorgnette : la jolie fille du borgne par le trou de la serrure

Ataxique : personne privée de taxi

Aubaine : belle soustraire aux bennes de l'aube

Austère : mais pas de bois

Estuaire : suaire de sable

Occiput : parc à huîtres, le crapaud percepteur de cordes passives

Radiateur : le soleil rouge de l'aviateur

Andromaque : déesse de la matraque

Bizarre : baiser d'Iris

Capricorne : un caprice de prix l'orne

Tarentule : elle danse aux balcons en tutu de tulle

Tarabiscoté : Tartarin aux gros biscotos

Gargariser : gare aux barbares aisés

Barbituriques : le coup de barre des barbus telluriques aux barbiches toriques

Pal : perce à jour le fond de l'être

Pilule : pile du pont où dansent les libellules

Pull : carapace nulle de la belle

Pont : pont tranche-fétu

Carapace : Carpates d'opacité rapace

Caramel : miel mêlé de carême

Belle : elle a des ailes

Caduc : vestiges calmés des aqueducs

Nuque : une marine fière et barbare

Abri : un arbre gris où tu souris mouillée

Vertige : ombré va l'amble l'ambre vert

Poivre : parfum cuivré de la peau ivre

Chamade : danse amadou des enfants de Cham

Pierre Petiot

(En partie publié dans « L'Eau dans l'Eau »)

www.ingramcontent.com/pod-product-compliance
Lightning Source LLC
Chambersburg PA
CBHW050145180526
45172CB00011B/1317